소 동

김소라 쓰다

머리글 / 김소라 ⌒ 4

8 ⌒ 일상의 신비

일상의 장소화 ⌒ 10
정지영 / 푸른 공기 ▪ 2019.11.7 - 11.30

일상의 수수께끼 ⌒ 20
이진이 / 모두 함께 ▪ 2020.6.13 - 7.18

일상의 경계성 ⌒ 32
박성옥 / 美猫夏女 ▪ 2020.7.24 - 8.22

44 ⌒ 얼굴과 나

외롭지만 외롭지 않은 '나' ⌒ 50
김범수 / 외롭지만 외롭지 않은 ▪ 2020.12.12 - 2021.1.16

'나'와 '나들' ⌒ 60
이선경 / Classic ▪ 2020.9.4 - 10.3

72 ⌒ 풍경과 마음

風-바람의 풍경 ⌒ 76
오소영 / 밤풍경 ▪ 2020.11.7 - 12.5

景-빛의 풍경 ⌒ 86
하미화 / 빛났던 시간 ▪ 2020.10.9 - 10.31

98 ⌒ 이미지와 책

畵緣文하나 畵非文이다 ⌒ 100

방정아 / 畵緣文 ▪ 2020.3.4 - 3.27

리셋, 보편 ⌒ 114

이동근 / 아리랑 예술단 ▪ 2021.3.5 - 3.27

126 ⌒ 형식과 자유

무용의 쓸모 ⌒ 130

윤필남 / 내가 머물다 ▪ 2021.4.16 - 5.15

이중의 덫 ⌒ 142

김경화 / 自開猫鷗 ▪ 2021.5.19 - 6.19

표면과 이면, 그리고 다시 표면 ⌒ 152

변대용 / 내일 눈이 온대요 ▪ 2019.12.19 - 2020.1.23

모조풍경의 역설 ⌒ 164

유미연 / 재현과 기억을 위한 방법들 ▪ 2021.8.5 - 8.28

머리글

나는 미술작품이나 미술전시에 관한 글을 써오면서도 전문적인 '비평이론'에 관해서는 깊은 관심을 두지 못했다. 못했다기보다는 '안했다'는 말이 더 맞을 것 같다. 그 이유는 내가 쓰는 글을 '비평'이라고 생각하지 않았기 때문이다. 그렇다면 내 글은 무엇일까?

이 글을 쓰기 직전에 오스카 와일드의 책, [예술가로서의 비평가]를 우연히 접하게 되었고, 제목이 흥미로워 읽게 되었다. 제목이 암시하듯 오스카 와일드에게 비평은 그 자체로 예술이 될 수 있는 것이다. 그는 비평이란 가장 순수한 형태의 개인적인 인상이며 그래서 순전히 주관적인 기록이라고 말한다. 그렇기 때문에 비평이 예술일 수 있다는 말이다. 그런 점에서 그는 예술이 비평일 수 있다고도 말한다.

이러한 관점은 비평만이 아니라, 예술에 대한 그의 견해 또한 보여준다. 오스카 와일드의 예술에 대한 정의에는 완전히 동의할 수 없지만, 그의 주관주의적 비평론은 나에게 의미있게 다가왔다. 나는 내 글이 '예술'이 되기를 바라지 않지만, 또한, '객관적으로 분석하여 평가한다'는 의미에서의

'비평'을 지향하지도 않는다. 그저 작품에 대한 개인적인 감상문에 머무는 것이 나의 지향이다. 그런 개인적인 감상문이 어떤 의미가 있을지 늘 회의하면서도…

내가 미술작품에 대해 글을 쓰기 시작한 이유는 무척 단순하고 순진한 마음에서 비롯했던 것 같다. 수많은 작가가 진지하게 작업을 하고 그 작품들을 전시라는 형태로 대중에 공개한다. 그렇지만 현실적으로 그러한 실천들에 대한 사회적 관심이나 반향은 너무나 적다. 그래서 나는 작가들에게, 최소한 '누군가는 당신의 작품을 나름대로 열심히 보고 있다'라는 신호를 보내고 싶었다. 그래서 한때는 열심히 전시장을 찾아다니고 짧은 감상들을 SNS에 올리기도 했다. 작품을 보면서 든 이런저런 개인적인 생각들을 작가와 나누고도 싶었다. 그런 것들이 모여 글이 되었다. 그런 글들이 작가들에게 작으나마 힘이 되고, 또 내가 즐겁다면 개인적인 감상문도 나름대로 의미 있는 일이 아닐까 생각하기로 했다.

그런데 작품에 대한 감상을 쓴다고는 하지만, 그것이 작품

에 대한 이야기가 아니라, 나 자신에 대한 이야기라는 사실을 종종 발견하게 된다. 작품을 통해 내가 보고 싶은 것을 보고, 내가 찾고 싶은 의미를 찾고, 나에게 드는 생각을 펼친다. 오스카 와일드의 표현을 빌리면, 결국은 "다른 것이 아닌, 자신의 비밀을 드러내려"는 일이다. 그는 또한, 비평가를 매혹하는 작품은 작품 속에서 "더 넓은 세상으로 이어지는 탈출구"가 보이는 작품이라고 말한다. 19세기 유미주의자였던 오스카 와일드가 탈출구를 통해 보고자했던 세상과 내가 보고자하는 세상이 같지는 않을 것이다. 요점은, 나에게 작품은 다른 '누구'가 아니라, 바로 '내'가 꿈꾸는 것을 상상하게 하는 '나의 탈출구'라는 점이다.

본문에서 이어질 글들을 다시 읽어보니, 내가 그 '탈출구'를 통해 보고자 했던 것이 어떤 것인지 대략 그려진다. 한마디로 하자면, 나는 작품을 통해 삶에 대한 이야기와 만나고 싶어하는 것 같다. 우리의 삶을 관통하고 있는 '보편적인 진실'을 그 작품이 얼마나 특별하고 개성적으로 다루면서 드러내고 있는지, 다시 말하면, 특별하고 낯설게 보이는 작품이 어떠한 삶의 보편적 진실을 예리하게 담아내고 있는지

에 대해서 보고싶은 것이다. 결국, 삶이란, 끊임없이 보편과 개별이 위치를 바꿔가면서 진동하고 있는 장면이고, 작품은 그 사실을 '형식'과 '자유' 사이에서의 진동으로 반영해내고 있는 것이 아닐까 싶다. 그 중단 없는 진동이 강렬할수록 작품이 주는 감동의 크기도 컸던 것 같다.

이어질 본문은 2019년 11월부터 2021년 8월까지, 책방 비온후의 갤러리 <보다>에서 열린 열세 명 작가의 전시를 담고 있다. 내 취향에 따라 선택하는 것이 아니라, 그저 주어지는 전시에 대해서 글을 쓰는 일이 쉽지 않았다. 그럼에도 어떤 작품에서든 거기서 '나'의 이야기와 만나보자는, 그런 개인적인 실험을 시도해볼 수 있어서 좋았다. 그런 경험을 해볼 기회를 주고, 언제나 너그럽게 기다려준 비온후의 두 분께 감사드리며 글을 맺는다.

김
소
라
쓰
다

일상의 신비

일상은 보통, 의식주와 관련된 기초적인 삶이 지루하게 반복된다는 관점에서는 진부하거나 하찮은 것으로 여겨지는 편이다. 게다가 일상적 삶에는 자본주의적 지배질서와 그에 따른 사회구조적 억압이 일방적으로 점철되어 있다고 보는 관점에서는 비판의 대상이 되기도 한다. 그런데 우리의 일상은 정말 그렇기만 한 것일까?

사실, 우리의 일상은 오히려 그렇게 확실하고 명증하게 규명하기 어려운 복잡한 면을 품고 있는 것 같다. 그것은 한

인간이 합리적인 이성뿐만 아니라, 무의식이나 감정이나 신앙심 같은 비합리적인 면을 동시에 갖고있는 것과 마찬가지다. 밝은 이성적 의식 아래에 규명하기 어려운 무의식과 욕망이, 그리고 명료한 인식을 초월한 상상이나 유희본능 같은 것들이 나를 복합적으로 구성하고 있듯이, 일상적인 삶도 마찬가지가 아닐까 싶다. 기존의 지배질서 안에서는 사회적으로 유용하지 못하다거나 의미없는 것으로 여겨지면서, 억압되는 것들이 함께 섞여 존재한다.

사람도 일상적 삶도 그 기저에는 획일적으로 포획할 수 없는, 이른바 '근본적인 모호성' 미셸 마페졸리이 존재한다는 말이다. 이러한 일상의 모호성과 혼종성은 근대 이후의 합리적이고 도구적인 이성이 온전히 규명하지 못하는 부분이지만, 우리의 일상에는 분명 존재하면서 기존과는 다른 가능성의 문을 열어놓고 있다.

정지영, 이진이, 박성옥의 작업은, 그러한 일상에 대한 기존의 시선을 뚫고 일상이 품은 다른 차원의 특성과 잠재성을 발견하도록 이끈다. 이미 일상에 내재해 있지만, 우리가 외면하거나 애써 무시해오던 영역을 활성화시킨다. 그것을 무엇이라고 표현할 수 있을까? 일상의 수수께끼, 혹은 일상의 신비라고 해보자.

정지영 人
푸른 공기 名
2019.11.7.~11.30 時

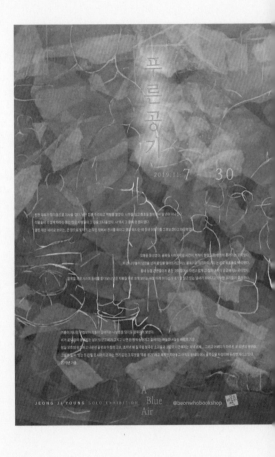

일상의 장소화

정지영의 작품과 오랜만에 만났다. 마지막으로 본 것은 2015년 개인전에서였다. 그때의 전시장은 정지영 특유의 '돌사람' 그림으로 가득했다. 그것은 돌을 닮은 사람으로도 사람을 닮은 돌로도 보였다. 흔하고 투박하며 거칠지만 강인하고 의연한, 그리고 각기 겪은 풍파의 종류와 강도에 따라 달라졌을 제 맘대로인 모양 등등. 돌이 함축하고 드러내는 이러한 내외면적인 특성에 힘입은 듯, 정지영의 '돌사람'들은 끈질긴 생명력과 그러한 힘을 바탕으로 살아가는 개별적 인간들의 삶에 대한 진실까지도 진하게 암시해주었다.

이번 전시에서도 그 '돌사람'을 만날 수 있다. 그런데 이번에는 그러한 암시적인 표현을 뚫고 들어가서 삶의 더 구체적이고 개별적인 면면에 주목하고 있는 작품들도 함께 한다. 작가는 전시장이 위치한 망미동 일대의 비교적 오래된 집과 골목 그리고 그곳에서 살아가고 있는 사람들을 사실적으로 담아냈다. 게다가 그 하나하나의 풍경에 얽힌 이야기를 설명하는 짧은 문구까지 더해졌다.

구체성을 생략하고 의미를 응축시킨 '돌사람'의 암시적인 표현과 이번 전시에서 보여주는 구체적이고 설명적인 표현은 첫눈에 대조적이라고 느껴졌다. 이번 전시에서 나의 흥미를 끈 것은 바로 그 지점이었다. 표면적으로 드러나는 이 차이와 변화는 어디에서 기인하고 또 어떻게 서로 이어질까?

JEONG JI YOUNG SOLO EXHIBITION

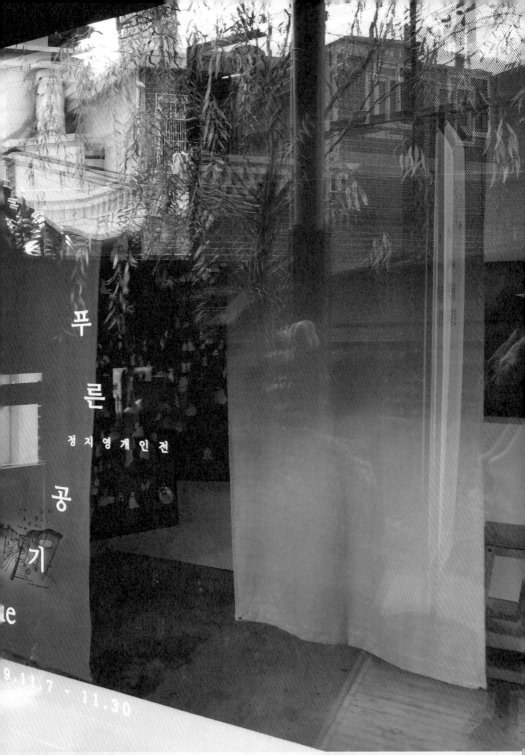

작가는 이번 전시를 준비하면서 "늦여름부터 가을이 깊어질 때까지 망미동 골목에서 보냈다"고 작가노트에 쓰고 있다. 모든 것은 그때 거기서 일어난 일이다. 그래서 나는 이런 질문으로 시작해보기로 했다. "그 시기에 거기서 작가는 무엇을 한 것일까?"

짐작건대, 걸었을 것이다. 늦여름과 가을, 걷기에 좋은 계절일 뿐 아니라, 골목길은 걷고 싶은 욕망을 불러일으킨다. 전시장의 작품들이 나의 짐작에 힘을 실어준다. 오래된 붉은 벽돌 주택과 옥상에 널린 빨래들, 낡은 푸른색 대문과 대문 위에 심어진 화초들, 시멘트 담장을 넘어 줄기를 늘어뜨리고 있는 늙은 나무들, 골목을 비추는 가로등, 옛날식 상점과 구식 간판 등등. 대로변에서는 보기 어렵지만 오래된 동네 골목에서는 흔히 볼 수 있는 소소한 풍경의 조각들이다. 작가는 분명 천천히 걷다가 마음을 끄는 대상 앞에 멈추어 머물고 다시 걷기를 반복하지 않았을까?

그러한 행보는 일종의 '산보'에 가깝다. '관광객'과 달리, '산보객'이란 구체적인 삶의 흔적을 보면서 즐기는 사람이라고 한다발터 벤야민. 관광객의 시선이 거대한 아우라를 발산하는 기념비적인 대상을 향한다면, 산보객의 시선은 사람이 삶을 영위하는 구체적인 공간을 향한다. 일상적인 것이라서 하찮게 여겨지고 무시되었던 것, 소소하고 개인적인 것, 삶의 풍화로 낡은 것 등을 찾는다. 어느 날 갑자기 갈아엎어지고 인위적

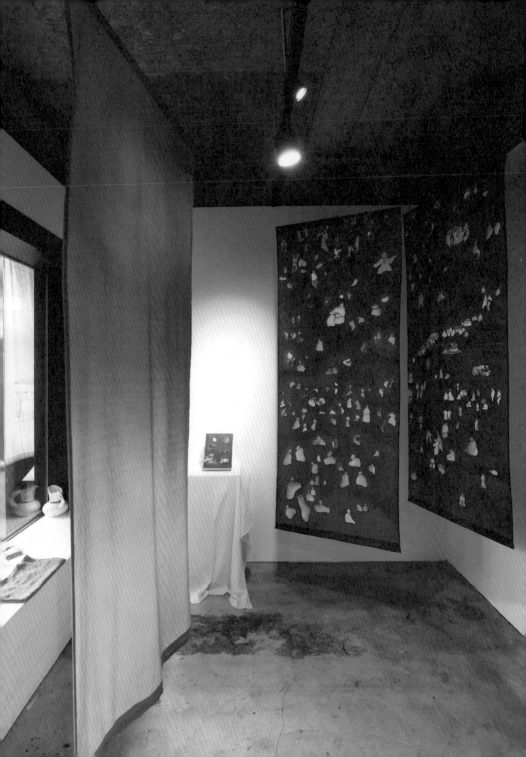

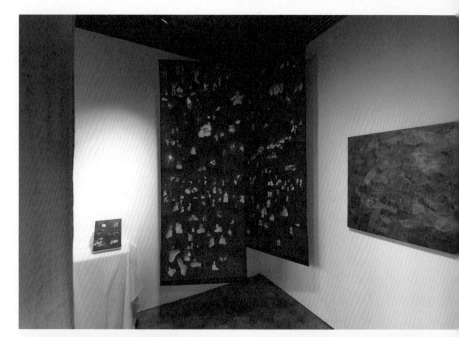

으로 계획되어 건설된 인근의 센텀시티나 마린시티의 풍경, 해운대라는 거대한 아우라 속에 있는 화려한 관광 스폿들과 비교하면 정지영의 화면에 담긴 장면들이 어떤 점에서 '관광객'이 아니라 '산보객'의 시선인지 금방 드러난다.

결국, 정지영의 화면에 변화를 가져온 것은 산보를 가능하게 한 망미동 골목 그 자체다. 말하자면 사람들의 삶의 흔적, 그것이 새겨진 그 '장소'라는 말이다.

정지영은 지난 늦여름과 가을 동안 망미동 골목을 걸었고, 삶이 영위된 소소한 흔적들 앞에 머무르며 마음을 끄는 대상들을 시선과 화면에 담았다. 마음을 끈다는 것은 그 대상과 작가가 어떤 공감을 이룬다는 뜻이리라. 작가는 어떤 장면들에서 자신의 개인적인 추억이나 향수, 혹은 어떤 트라우마까지도 떠올렸을지 모른다. 어떤 공간이 개별적이고 특별한 의미를 획득하면서 지극히 주관화되는 과정이다. 잠들어있던 공간이 작가의 산책과 더불어 작가 개인의 특별한 '장소'로 깨어난다. 회색의 망미동 골목 지도가 작가의 움직임에 따라 '푸른 공기'로 물들어가는 상상을 하게 된다.

이 '푸른 공기'는 나에게 또 하나의 상상을 부른다. 작가가 화면에 옮긴 망미동 골목은 하나의 전체적인 풍경이 아니라 골목의 부분들이 조각조각 선택되었고, 그 조각들은 한 화면에 혹은 화첩의 다른 페이지들

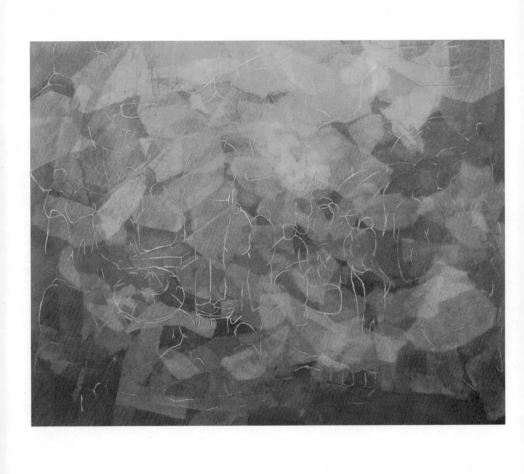

에 '병치'되어있다. 그런데 그 풍경 조각들의 모양이, 그 역시 하나씩 병치되어 있는 정지영의 '돌사람'과 닮았다.

나는 이런 상상을 해본다. 밤이 되어 불이 꺼진 어두운 전시장에서 길게 늘어뜨려진 푸른색 천 위의 '돌사람'들과 골목의 부분을 그린 풍경조각들이 서로 오고가는 그런 상상이다. '푸른 공기'의 마법으로 개별적인 것은 응축되어 추상화되고, 응축되었던 것은 스르르 풀려 개별적인 것으로 옮겨가는, 밤새도록 이런 오고감이 반복되는 상황을 상상한다. 보편성과 개별성이라는 모순적인 진실을 동시에 짊어진 인간의 숙명. 그런 것을 나는 여기서 보고 있는 것일까?

정지영

대학에서 생물학을, 대학원에서 영화영상학을 전공하였다. 프랑스에서 회화를 공부하고 돌아와 현재 부산에서 활동 중이다. 2012년부터 돌멩이를 모티브로 삼아 사람들의 모습을 형상화하면서 다양한 삶의 몸짓과 이야기를 풀어내는 작업을 이어가고 있다. 최근에는 천 드로잉 설치 작업, Super 8mm camera 영상 작업, 북 일러스트 등 이야기를 시각화하는 다양한 방법을 찾아 탐색 중이다.

<푸른 공기 A Blue Air>(갤러리 보다 2019), <Never Ending Story>(art space Baku 2016), <우리 사이, 길>(미광화랑 2015), <돌 별 사람들>(갤러리 담 2013)등 8회의 개인전과 다수의 기획전 및 그룹전에 참여하였다.

이진이 人

with everything 모두 함께 名

2020.6.13.~7.18 時

With Everything　　　　　　　2020.6.13-7.18　bc

Lee, Jean-Ey solo exhibition

20 >

일상의 수수께끼

이진이는 자신의 작품이 관객들에게 작은 위로가 되고, 그것을 통해 현실적인 어려움을 헤쳐나가는 데에 힘이 되고 싶은 마음으로 이번 전시를 준비했다고 한다. 코로나 19로 일상적이었던 삶이 마비되었다. 고통은 바이러스 자체라기보다는 그로 인해 마비된 일상이다. '모두'가 겪는 일이고 '함께' 이겨나가야 한다. 소파, 침대, 책, 커피잔, 고양이 등 이번 전시에 출품된 그림들이 담고 있는 소재들이다. 이진이의 화면에는 이러한 평범한 일상의 단면들이 매우 사실적으로 포착되어 있다. 일상적 사물들의 핍진한 재현. 일상이 마비된 지금 우리에게 그것은 어떤 위로를 줄 수 있을까?

위로는 고통이나 슬픔의 원인을 제거해 주는 일이 아니다. 오히려 그 고통과 슬픔에 충분히 공감해줄 때 일어난다. 공감은 마음이 닮아지는 것이다. 그런데 이진이의 방법은 오히려 낯설게 하는 길이다. 이진이의 화면은 분명 누구에게나 익숙할법한 소재들로 구성되어있지만, 그 익숙함을 뚫고 낯선 기운이 스며 나온다. 어디서 기인하는 것일까? 대략 이진이의 화면이 보여주는 두 가지 점에서 그런 것 같다.

하나는 이진이의 화면이 장면의 '전체'가 아니라 '부분'이라는 사실이 강조되고 있다는 점이다. 부분이기 때문에 화면 속 사물의 전체 형태가 화면프레임 밖으로 잘려나간 경우가 많다. 주인공은 사물들이 아니라 사물들 사이에 있는 공간들 같다. 이런 시야는 사실 우리의 일상적 시

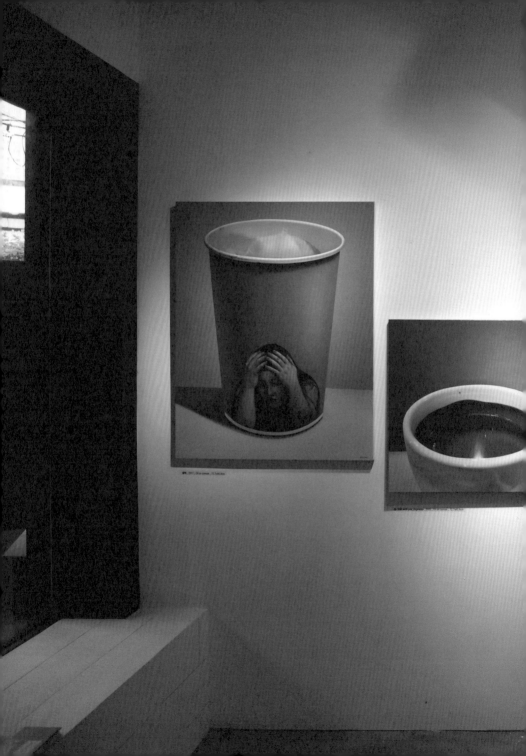

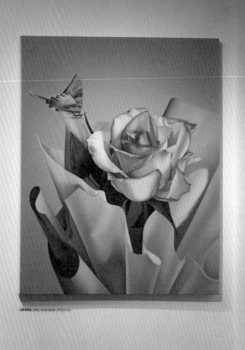

선에서는 의식적으로 주시되는 경우가 적다. 늘 존재하기는 했지만, 우리의 의식에서는 낯선 장면들이다. 이처럼 사소하다고 할 수 있는 '부분'을 의도적으로 부각시키는 방법은 그 사물이나 장면을 일상 속 맥락에서 떼어내는 것과 같은 효과를 준다. 습관적으로 이어지던 익숙한 맥락을 정지시킴으로써 사물은 기존의 용도기능이나 가치기능으로부터 해방된다. 다른 다양한 기능이나 의미로 확장될 가능성을 품는다. 그렇게 낯설어지는 것이다.

다른 하나는 대상을 아주 가까이에서 클로즈업하는 방식이다. 클로즈업이 되면 대상에 대한 아주 섬세한 묘사가 요청된다. 화가는 그 가까이 있는 사물을 그려내기 위해서 그 사물의 물성을 집요하게 추구한다. 화면 속 사물의 이미지는 거의 사물 같다. 그러한 닮음이 오히려 낯선 분위기를 강화한다. 이미지가 실제 사물과 거의 다를 바 없는 현존감을 갖게 되는데, 그러한 '허구의 현존감'이 사물을 새롭고 신비로운 존재로 느끼게 만들기 때문이다.

이진이의 화면의 이러한 특성은 실제로 '일상'이라는 것이 가진 이중적인 면을 드러내고 있다고 할 수 있다. 현대의 일상은 이른바 자본주의적 질서에 맞도록 조직되고 공고화되며 고착되기 쉽다. 우리는 우리의 일상이 어떤 큰 시스템에 의해 조작되고 통제되고 있음을 잘 알아채지 못한다. 그런 체계 속에서 쳇바퀴 돌 듯이 일상을 살아간다. 이때 일상

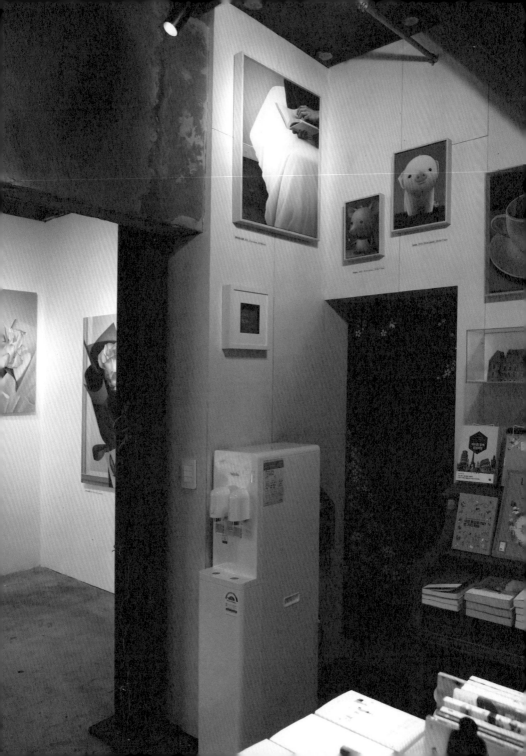

은 무기력하다.

하지만 한편으로 우리의 일상은 그렇게 온전히 조직되고 통제될 수 없는 면을 가지고 있다. 우리의 구체적인 일상에는 분명 효율과 효용으로 설명될 수 없는 면이 존재한다. 전체성이 규정하는 하나의 정체로 구별되지 않는 면이 더 많다. 비합리적이고 모호하고 애매해서 어떤 규칙이나 질서로 분석하고 분류할 수 없는 부분이 더 많다는 말이다. 논리적으로 분류하고 체계화하기 위해 조망하듯 내려다보는 전체의 시선에 그것들은 '알 수 없는 어떤 것'으로 남는다. 온전히 통제되지 못하는 부분, 그런 영역이 또한 일상 안에 존재하는 것이다. 전체를 일목요연하게 조망하려는 전지적인, 혹은 과학적 시선에 이 일상은 수수께끼다.

이진이의 화면은 그러한 일상의 '다른 가능성'을 낯설게 하는 방법을 통해 보여주고 있다. 이진이의 화면이 우리에게 주는 위로는 바로 그런 것에서 비롯하는 것이 아닐까? 나를 옥죄고 있는 사회적 규율과 틀, 내 삶을 가로지르는 무언의 시스템. 이런 것들이 내 삶을 지배하고 있는 것 같지만, 실제로 내 일상 속에는 그러한 지배적인 시선에는 포착되지 않는 면이 있다는 사실을 이 '낯선 풍경'이 알아채게 해준다. 일상의 파편 이면에 비가시적으로 존재하면서 기존의 질서에 종속되지 않는 자유로운 세계를 예감하게 된다.

그것은 질서에 대한 순종이 주는 위로가 아니라, 진정한 자기 삶에 대

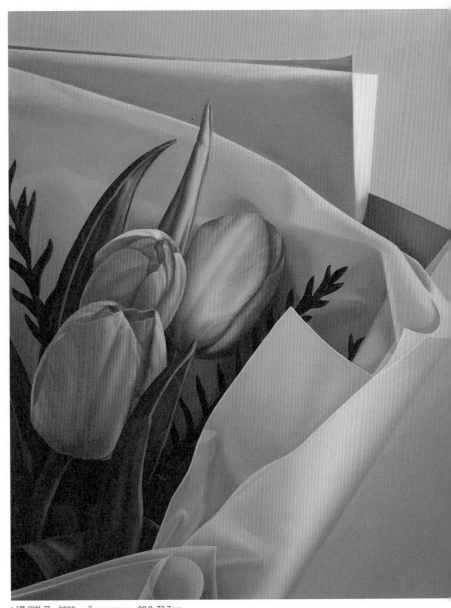

너를 위한 꽃 _ 2020 _ oil on canvas _ 90.9x72.7cm

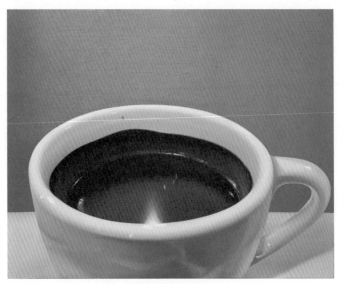

Still with you_Espresso _ 2020 _ oil on canvas _ 72.7x60.6cm

Last Summer-8월 _ 2018 _ oil on canvas _ 53.0x45.cm

2월의 햇살 _ 2020 _ oil on canvas _ 66.0x75.0cm

너와함께-숲 _ 2019 _ oil on canvas _ 72.7x90.9cm

한 발견이 주는 위로다. 이진이의 화면은 그러한 신비로운 일상의 문으로 우리를 인도한다. 그런 점에서 코로나19가 바꿔놓은, 일상의 익숙지 않은 풍경은 우리에게 다른 방식의 삶의 가능성에 대해 제발 상상해보라고 재촉하는 것 같기도 하다.

이진이

부산대학교 예술대학 미술학과에서 서양화를 전공하고 미술학석사, 박사를 각각 취득하였다. <Flow>(갤러리 희, 2020)전시를 비롯, 총 19회의 개인전과 다수의 단체전 및 미술관 기획초대전, 아트페어 등에 참여 하였다. 제26회 봉생문화상(2014), 13회 부산청년미술상(부산공간화랑, 2002)을 수상하였고, 국립현대미술관(미술은행), 부산시립미술관, 경남도립미술관, 김해문화의 전당, 부산시청, 부산대학교 병원 등에 작품이 소장되어 있다.

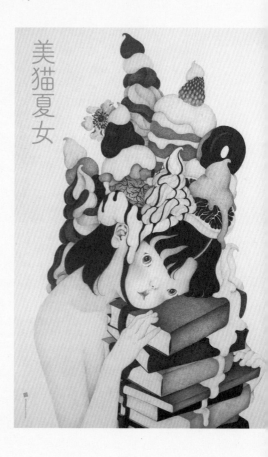

박성옥 人

美猫夏女 名

2020.7.24.~8.22 時

일상의 경계성

<美猫夏女>라는 전시 제목이 재미있다. 글자대로라면 '예쁜 고양이와 여름 소녀'를 뜻하지만, 동시에 화면이 뿜어내는 '미묘한' 분위기를 환기시켜주기도 한다. 나는 후자인 '미묘한 분위기'에 더 마음이 끌린다.

'미묘하다'는 것은 어떤 것일까? 사전을 찾아보니, 꼬집어 뭐라고 말할 수 없게 야릇한 것을 말한다고 한다. 그럼 '야릇한 것'은? 표현하기 어렵게 묘한 것이다. '묘한 것'은? 보통의 것과 달라 낯선 것이다. 의미가 계속 순환하지만 대략 종합해보면, '미묘하다'는 것은 '보통의 언어로 표현하기 어려운' 상태를 말하는 것 같다. 익숙한 보편적 언어로는 담아내기 어려운, 그래서 곤란하고 낯선 것을 말하는 것이다.

그렇다. 박성옥의 화면은 말로 표현하기 어려운 낯선 느낌으로 나를 매혹한다. 말로 표현하기 어려운 이유는, 보통 그것이 고도로 순수한 감각의 차원에 있어서 그 감각이 일상에서는 낯선 것이기 때문인 경우가 많다. 특히 여기서는 촉각을 매우 자극한다. 날카로운 발톱을 세운 검은 털의 고양이, 매끈하게 벗은 하얀 소녀, 뱀과 달팽이의 피부, 오리의 깃털, 흘러내리는 아이스크림과 케이크 등등. 그 모든 것들은 왜 함께 있는지 말해주지 않는 채, 나를 감각적으로 자극하면서 매혹한다. 박성옥이 그려낸 이미지들은 우리가 일상적이라고 할 만한 공간이 아닌, 뭔가 다른 차원의 공간에서 자기들만의 세계를 살고있는 것처럼 여겨지기도 한다.

美猫夏女

미묘야녀

2020 . 7 · 24 - 8 · 22

park SungOk solo exhibition

이처럼 익숙한 이성적 이해에 쉽게 포착되지 않는 이 그림들은 그것들의 장르를 명확하게 규정하기 어렵다는 점에서 한층 더 미묘해진다. 주로 연필을 사용한 흑백 그림이다. 흑백이지만 이미지들은 명암을 통해 입체적으로 드러나기보다는 다양한 스펙트럼의 농담의 차이로 드러난다. 그런 점에서 표면상으로 '영모화조도翎毛花鳥圖'나 '묘작도猫雀圖' 같은 동양화를 연상시키기도 하고, 동판화나 석판화를 떠올리게도 한다. 또한, 그것은 회화이기도 하고 삽화일 수도 있으며 그저 드로잉이라고 할 수도 있다. 그 어떤 것에도 선뜻 포함되기 어렵지만, 또 그 어떤 것에도 포함될 수 있는 그 무규정적인 특징이 박성옥의 그림 세계를 더욱 미묘하게 만든다.

박성옥의 화면은 대체로 상상으로 구현된 것이지만, 작가는 이미지 자체보다는 그것들을 구현해나가는 과정에 더 의미를 둔다고 한다. '얇은 선으로 종이를 빼곡하게 채워가는 일'은 작가에게 일종의 참선과 같고, 그 과정에서 자신이 진정으로 원하는 것이 무엇이었는지 깨닫게 된다고 한다. 이러한 점은 박성옥의 그림이 품은 미묘함의 절정을 이룬다. 몸의 감각을 고도로 자극하고, 어떤 면에서는 섹슈얼한 뉘앙스를 풍기기도 하는 이 그림들의 저변에 마음을 닦는 구도적인 행위가 점철되어 있다는 점에서 그렇다. 때로 작가는 그러한 육체적 과정을 통해 어떤 깨달음의 경지에 이르기도 한다고 한다. 육체적이고 감각적인 것이 영

혼이나 정신과 같은 초월적 영역으로 이어지는 것이다.

나는 박성옥의 이런, 몸을 통한 자기구도적 행위의 결과물들을 보면서

부처님 앞에서 올리는 백팔 배를 떠올린다. 이런 상상은 작가가 실제로

사찰의 사무국에서 일하며 작업한다는 사실에서 기인하는 것인지도

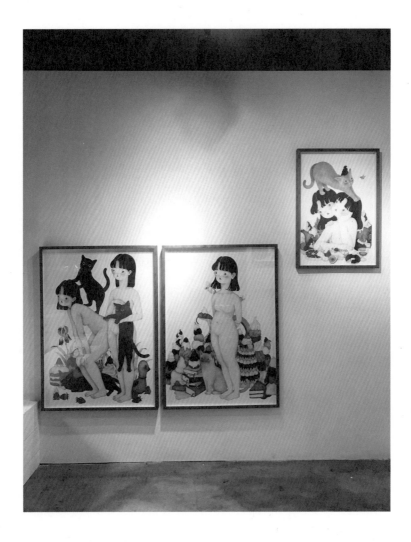

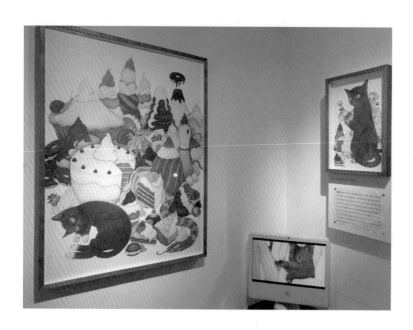

모르겠다. 어쨌든, 수없이 많은 사람의 삶의 번뇌와 욕망과 고통들이 부처님 앞에서 고해질 것이다. 그 간절하고 진한 호소와 기원의 마음들, 그리고 그 마음을 담은 절 행위가 내뿜는 에너지들은 다 어디로 가는 것일까?

나는 개인적으로 절에 갈 때마다 부처님이 계신 제단보다는 그 주변의 공간에 더 관심이 갔다. 중심에서 벗어난 어둡고 구석진 공간, 뭔가 다른 공기가 흐르는 것 같아 약간의 공포심을 갖게도 하는 공간. 혹시 일상적 삶에서 비롯한 그 호소와 기원들의 에너지가 떠도는 곳이 바로 그곳이 아닐까? 그 기원과 호소는 그저 세상에서 갖는 속된 바람이나 욕심 그대로 존재하지 않으리라. 한층 경건하고 고조되면서 신비로운 기

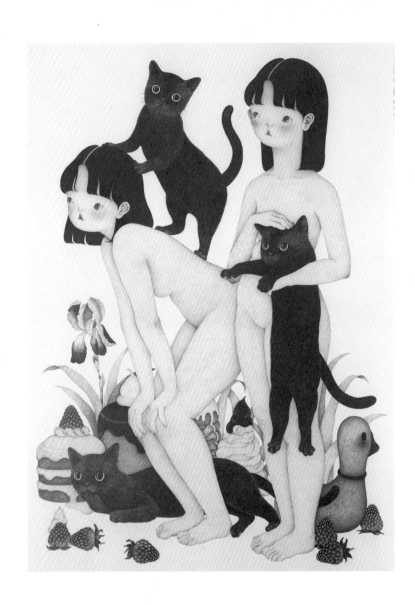

같은 방향 _ 2020 _ pencil on papaer _ 108x78cm

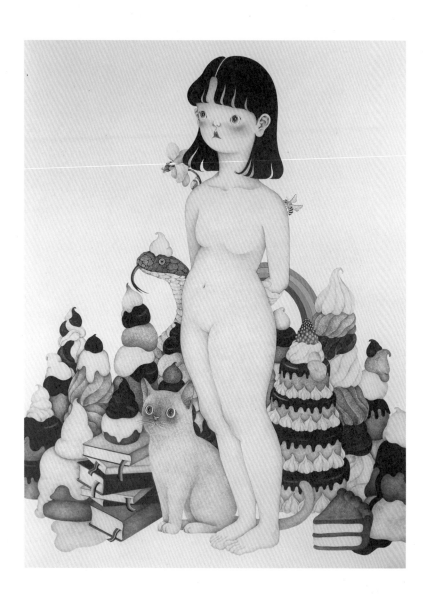

무지개찾기 _ 2020 _ pencil on papaer _ 108x78cm

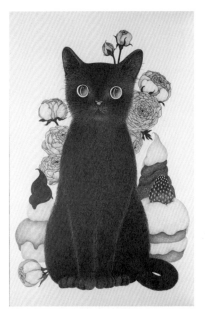

Cat _ 2020 _ pencil on papaer _ 50x32cm

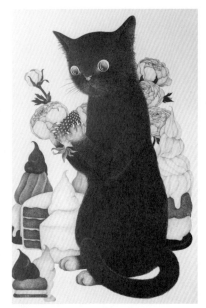

Cat _ 2020 _ pencil on papaer _ 50x32cm

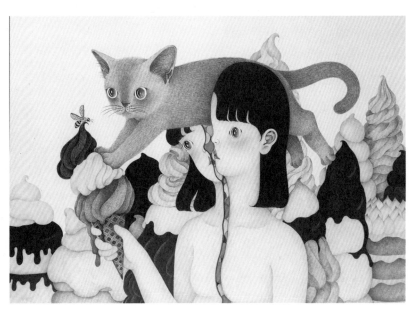

취향을 저격 _ 2020 _ pencil on papaer _ 39x54cm

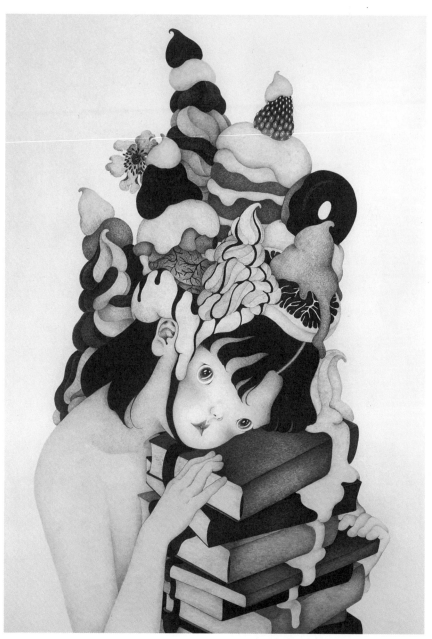

지식과 미식사이 _ 2020 _ pencil on papaer _ 78x54cm

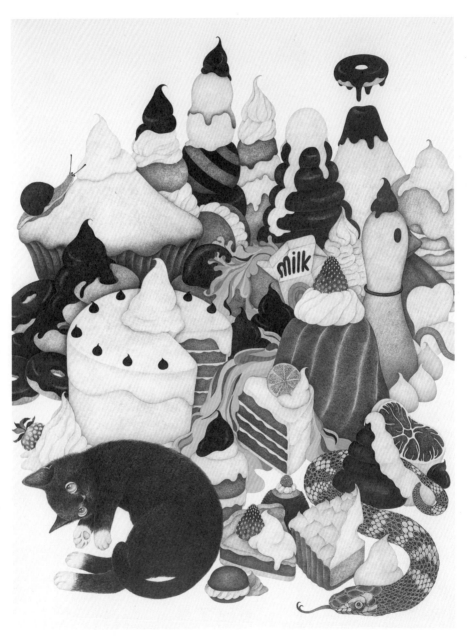

Sweet scenery _ 2020 _ pencil on papaer _ 108x78cm

운과 섞여있는 그런 모습이 아닐까? 사실 '절'과 같은 종교적 공간은 성과 속이 만나는 경계지대라고 할 수 있다. 그 중에서도 사찰 내부의 그 비중심적인 공간은 나에게 더욱더 경계지대다.

박성옥의 미묘한 화면이 그 지대, 고정된 정체성을 흐리고 다중적으로 모호하게 존재하는 그 경계지대에 겹쳐 보인다.

비단 절에만 그런 곳이 존재할까? 내가 매일 지식을 쌓기 위해 앉아있는 책상의 아래나, 매일 요리 하는 주방의, 손닿지 않아 거의 열어볼 일이 없는 상부장 문 뒤에도 낯설지만 나의 일상적인 삶을 이루고 있던 다른 어떤 것들이 숨어있는지도 모르겠다. 내가 명석판명하다고 자신하는 도도한 인식이나 의식에 약간의 의심의 눈초리를 보내는 것만으로도 나에게 금방 말을 걸고 모습을 내보일 그런 세계의 가능성을 박성옥의 그림을 통해 감지하게 된다.

박성옥

삼라만상 번뇌에서 벗어나게 해달라고, 자연스럽고 편안한 상태에 이르기 위해서 기도하듯 매일 그림을 그리고 있다. 분수에 맞는 소박한 자리에서 천천히 그림을 그리는 것이 작가에게는 내면의 평화를 찾는 참선의 방법이다. 그래서 계속, 혼자여도 외롭지 않고 누구와도 친구가 될 수 있으며 나른하지만 고집스러운 눈을 가진 그림 속 고양이와 함께 궁극의 자아를 찾아 수행하려 한다. <환상동화전>(부산 신세계갤러리, 2015), 이후 5회의 개인전과 다수의 아트페어에 참가했고, 최근 전시로는 <ZEROBASE: The Edit, 서울옥션>이 있다.

얼굴과 나

갓난아기는 종종 잠든 채로 웃는다. 배냇짓이라고들 한다. 그런 얼굴을 마주하면 그 웃음이 그대로 전염되어 내 마음도 기쁨으로 물든다. 그저 입 주위의 근육을 조금 움직였을 뿐인데, 나는 어떻게 그 작은 얼굴이 웃고 있다고 느끼게 되는 것일까?

아기는 엄마의 태중에서 얼굴로 감정을 표현하는 방법을 배웠을까? 아기는 고통, 불편, 만족 등과 같은 감정을 배우지 않고도, 그러니까 본능적으로 얼굴로 표현하는 것이리라. 우리가 아기의 웃음을 웃음으로 알아차릴 수 있는 이유는 우리의 얼굴도 아기와 마찬가지로 작용하기 때문이 아닐까 싶다. 우리는 그런 본능적인 얼굴의 소통 방법을 세상살이를 통해 잃어버리고 세상에 맞추어 변형시키고 고정시켜온 것이 아닐까. 아기의 웃는 표정에 내가 거울처럼 온전히 공명할 수 있다는 사실은 '얼굴을 통한 인간의 감정적 소통능력'이 본능에서 비롯한다는 것이고, 그럴 때 우리는 우리도 애초에 갖고 있었던 그 능력을 미세하게나마 회복하고 있는 것일지도 모른다. 얼굴은 이처럼 말없이도 타인과 소통할 수 있는 특별한 장소다.

물리적인 신체의 부분인 얼굴은 어떻게 비물질적인 마음이나 감정을 담아낼 수 있는 것일까? 우리는 마음이나 감정이 얼굴을 통해 예리하게 드러나는 상황을 일상에서 수없이 경험한다. 그런데 예를 들어, 슬픈 얼굴은 단지 슬픈 눈만으로 이루어지는 것은 아니다. 그 순간 얼굴의 각 요소들이 그 슬픔에 함께한다. 아주 미세한 작은 근육 하나까지도 그러하다. 단말마의 고통, 깊고 깊은 절망, 혹은 가벼운 우울 등. 우리는 이처럼 차이나는 부정적 감정의 스펙트럼을 얼굴을 통해 구별할

수 있다. 각 경우마다 얼굴의 모든 요소들은 그 감정을 담아내기에 가장 적절한 관계맺음에 섬세하게 참여한다. 결국 우리는 그러한 관계맺음이 이루어내는 통일적 인상을 알아차리게 되는 것이다.

게오르그 짐멜은 <얼굴의 미학적 의미>라는 글에서 이에 대해서 자세히 설명한다. 그에 따르면, 얼굴에서는 그처럼 모든 요소가 아주 긴밀하게 상호작용하면서 특정 순간의 내적 상태를 통일적으로 드러내는데, 그러한 상호작용과 상호의존 안에서 영혼이나 정신 같은 것이 드러난다. 부분들 간의 상호작용이 긴밀하면 할수록 전체는 한층 더 정신으로 충만해 보인다고 한다. 정신적인 존재이기도 한 인간은 그 정신성의 탁월한 능력을 통해서 표정 관계가 드러내는 정신성을 직관할 수 있게 되는 것이다.

그런데 얼굴은 아기의 경우처럼 내면의 상태를 즉각적으로 표현하는 것에 머물지 않는다. 한 사람의 얼굴에는 그 사람이 세월을 살아내면서 형성한 내면세계가 새겨진다. 그래서 설이 분분한 '얼굴의 어원'들 중에서 '얼이 새긴 굴곡'이나 '얼의 꼴'이라는 설명에 공감이 간다. '얼'은 마음이나 영혼 같은 것을 말하므로, 한 사람의 '마음이나 영혼이 새긴 굴곡', 혹은 '마음이나 영혼의 모양'이 얼굴이다. 얼은 인격이라고도 말

할 수 있을 것 같다. 그런 의미에서 우리는 '얼굴이 바로 인격'이라거나 '얼굴이 바로 그 사람'이라고 말하는 데에 익숙하다.

결국, 얼굴은 인간의 마음, 영혼, 정신과 같은, 인간을 인간이게끔 만들어주는 결정적인 정수를 가장 잘 드러내는 장소로 여겨진다. 그런데 이러한 얼굴은 필연적으로 슬픈 아이러니를 노정한다. 왜냐하면 인간은 스스로 만들어가는 자신의 얼굴을 직접 볼 수 없는 운명이기 때문이다. 거울이나 사진과 같은 간접적인 반영물 외에, 그 누구도 자신의 얼굴을 자신의 눈으로 직관할 수 없다. 늘 간접적인 방법으로 자신을 짐작할 수밖에 없는 것이다. 얼굴은 자신의 정체를 보증하는 결정적인 증명임에도 불구하고 정작 본인 자신은 그것을 직접 확인할 수 없는 아이러니. 그 안타까움이 끊임없이 자신의 정체를 확인하고 유지하려고 애쓰는 인간의 본질적이고 간절한 추구를 충동하는 것이 아닐까 하는 생각이 든다.

역사적으로 조형예술의 영역, 특히 회화는 그러한 인간 존재에 대한 철학적 탐구를 '초상화'와 같은 장르를 통해서 꾸준하게 다루어왔다. 초상화에서는 단지 외모가 얼마나 흡사하게 재현되었는지에 대한 것만이 아니라, 그러한 외면적 얼굴에 한 인간의 내면적 진실로서의 영혼이

나 정신이 얼마나 잘 포착되고 있는지 또한 중요한 문제로 여겨졌다. 후자를 얼굴을 통해 숨겨진 진정한 자기, 혹은 자아 정체성을 찾는 일이라고 한다면, 화가가 '자화상'을 통해 자신의 얼굴을 탐구하려는 욕구는 당연하고 자연스러운 일이라고 할 수 있을 것이다.

물론, 자화상을 고유한 자기 정체성을 찾아가는 회화적 성찰이라고 보는 것은 전통적인 과거의 관점이다. 그것은 세계의 변화무쌍함 속에서도 변함없이 지속하는 단일한 자아가 존재한다고 전제하는 관점이기 때문이다. 이러한 근대적 태도는 "도대체 고유한 '자아' 혹은 '정체성'이라는 것이 존재하는가?"라는 질문을 돌려받았고, 이 질문은 나아가 "'나'라는 것은 무엇인가?"라는 근원적인 질문과 다시 마주하는 길을 열어놓았다.

이러한 이른바 해체적 관점은 미술의 영역도 예외가 아니다. 이어서 다루게 될 김범수와 이선경은 오랫동안 끊임없이 '자화상'이라고 부를 만한 작업을 해오고 있다. 두 작가의 자화상은 무척 장식적이고 정형화된 얼굴이 계속 반복되고 있다는 공통점을 갖는다. 더 중요하게 주목되는 점은, 이 두 작가의 작업이 각자 나름대로의 방법을 통해서 전통적인 의미의 '자화상'의 틀을 벗어나고 있다는 점이다.

그러나 이 두 작가의 작업은 기본적으로 전통적인 관점에 대한 작용과 반작용의 범주 안에서 작동하면서 작업의 의미를 획득한다. 말하자면 두 작가 모두 '자화상은 자아정체성에 대한 탐구'라는 명제를 전제로 그것에 대해 의문을 제기하는 방향으로 나아간다는 말이다. 그것은 결국 단일불변하는 자아의 존재에 대해 회의하는 태도이다. 이러한 회의적인 태도는 '나'를 끊임없이 변화시키면서 새롭게 '나'를 구성하는 '타자'의 존재에 대한 긍정이기도 하다. 고정되지 않은 '나'를 전제하는 것은 '타자'에 대한 열림이며 내 존재만을 주장하지 않는 관계 맺음의 시작이라는 점에서 의미를 갖는다. 이제 두 작가가 그러한 의미들을 각각 어떻게 풀어내고 있는지 살펴본다.

김범수 人

외롭지만 외롭지 않은 名

2020.12.12.~2021.1.16 時

외롭지만 외롭지 않은 나

2018년, 김범수의 여덟 번째 개인전 리플릿에 서문을 쓴 적이 있다. 그 글에서 나는 김범수의 얼굴 그림들이 '정체성의 정체'를 되묻고 있다고 썼었다. 초상화, 특히 자화상을 한 인물의 내적 정체성을 탐구하는 회화적 성찰이라고 한다면, 김범수의 얼굴들은 그러한 명제에 의문을 제기하는 듯 보였다. 이번 전시에서 보여주는 얼굴 그림들도 그와 크게 다르지 않다. 이번 전시에서는 그러한 단일 정체성에 대한 작가의 해체적 의지가 정형화와 비정형화라는, 상반되는 두 개의 방식을 통해 구현되고 있음을 새삼 발견하게 된다.

우선, '정형화'된다는 것은 일정한 형식이나 틀로 고정되는 것을 말한다. 김범수의 인물은 한 개인의 개별성을 구체적으로 재현하려는 의지를 보여주지 않는다. 마치 캐리커처처럼 얼굴의 몇몇 특징들만 강조해서 단순화되어있다. 거의 비슷하게 정형화된 얼굴들이 매 화면에서 반복된다. 반복되는 각각의 화면을 종합해서 나는 그것이 작가의 얼굴과 닮았음을 인지하게 된다.

다른 한편, '비정형화'되었다고 말하는 이유는 그 모든 얼굴들이 분명 김범수의 얼굴과 닮았음에도, 성별이나 표정을 하나로 특정하기가 어렵기 때문이다. 여성인지 남성인지, 웃고 있는지 울고 있는지 분명하지 않다.

정형화된 특징도 비정형화된 특징도 모두, 김범수의 자화상을 전통적

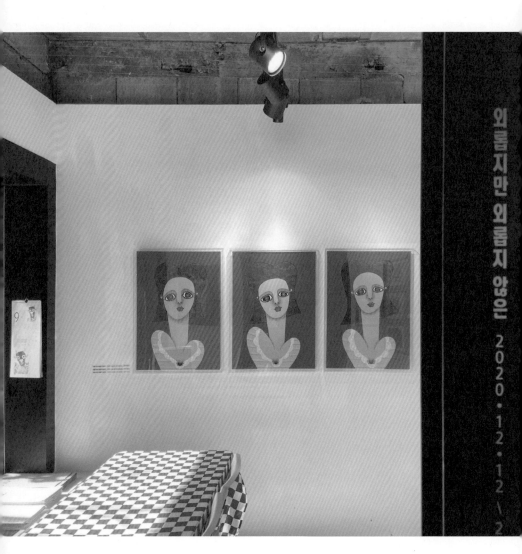

인 의미에서의 자화상과 멀어지게 하는 것은 마찬가지다. 정형화를 통한 반복은 인물의 고유한 자아 정체성의 흔적들을, 그것이 드러내는 인물의 정신성을 구체적으로 담아내려는 의지가 없다는 점에서 그렇다. 그리고 비정형화는, 얼굴은 표정을 통해 한순간의 감정을 가장 예리하게 드러내는 곳인데, 여기서는 표정을 불분명하게 해서 그러한 명제를 끊임없이 따돌리고 있다는 점에서 그러하다.

다채로운 색과 섬세한 무늬로 화려하게 장식된 김범수의 얼굴 그림에서, 그처럼 정체를 따돌리는 요소의 으뜸은 바로, 인물의 '눈'이다. 반짝이는 작은 꽃잎으로 그려진 눈동자는 단번에 나의 시선을 매혹한다. 그런데 내가 눈을 맞추려고 하면, 그 눈은 나를 따돌리며 외면한다. 내 눈은 어떤 눈인가? 내 눈은 화면 속 인물의 정체를 집요하게 파악하려는 눈이리라. 객관적으로 관찰하고 명증하게 판단해서 그 얼굴의 정체를 확인하고 싶어하는 눈임을 고백한다. 그런 나의 눈을 '꽃잎 눈'은 외면하고 도망친다. 여러 개의 반짝이는 꽃잎으로 표현된 그 눈은 보는 각도에 따라 초점이 다양한 방향을 향하고, 다양한 뉘앙스를 띠면서 내가 원하는 것과는 다른 진실에 대해 말하고 싶어하는 듯하다.

그 눈이 이제는 급기야 아프다. 2018년 개인전 서문을 쓰기 위해 나는 작가의 작업실을 두 번 방문했었다. 두 번째 만난 날 모든 이야기가 끝나고 가방을 챙겨 일어나는 나에게 작가는 근래에 들어 눈을 뭔가가

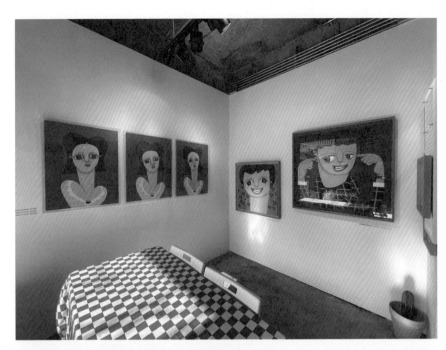

자꾸 찌르는 듯한 느낌이 들어 작업하는 데에 어려움이 있다고 호소했다. 그리고 그러한 눈의 고통을 표현해보았다면서 조심스럽게 두세 점의 그림을 새롭게 꺼내 보여주었다. 화면에는 자기 손가락으로 자신의 눈을 찌르고 있는 얼굴이 그려져 있었다. 이번 전시에 작가는 손가락으로 눈을 찌르고 있는 자화상을 여러 점 시리즈로 출품했다.

끊임없이 당신의 정체와 본질이 무엇이냐고 묻는, 그리고 건조하고 공허한 진실을 보여달라고 매달리는 우리의 눈을 계속해서 따돌리는 일에 지친 것일까? 혹시 작가의 눈과 마음에 습기가 필요해진 것은 아닐까? 그래서 스스로 눈을 찌른 것일까? 눈물이 맺힐 것이다. 여러 장의 꽃잎무늬 때문에 이미 다각도로 빛나고 있던 눈은 눈물로 인해 더 초점이 흐려질 것이고 시야는 더 비정형적으로 될 것이다.

그런 눈앞에서 세계는 균열하고 지워지고 섞이며 흐릿해진다. 단일 시점으로 세계를 한눈에 명확하게 조망하려는 나의 눈은, 그 눈물 맺힌 꽃잎 눈을 통해서 아무것도 알아낼 수 없다. 무한히 변화하고 수없이 다양한 모습으로 빛나는, 그래서 단일한 체계나 질서로 포획하기 어려운⋯⋯. 그런 진실을 담아내기 위해서는 눈물 맺힌 눈이어야 하지 않을까?

나는 그러한 김범수의 화면에서 '나'와 '타자'의 관계를 새롭고 다르게 바라보고자 하는 갈망 같은 것을 느낀다. 나는 온전히 나가 아니고,

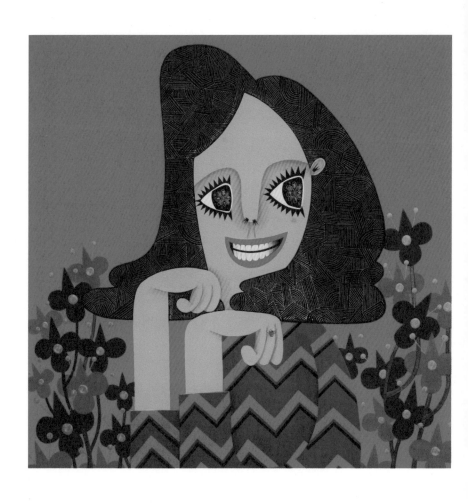

너를 향한 마음 _ 2020 _ acrylic on canvas _ 50x50cm

길게 자란 손톱 _ 2018 _ acrylic on canvas _ 48.5×47cm

외롭지만 외롭지 않은 _ 2020 _ acrylic on canvas _ 53×73cm

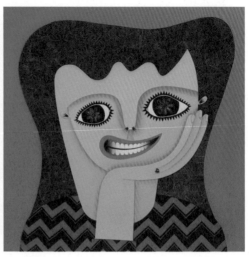

난! 어떻게 _ 2020 _ acrylic on canvas _ 70×50cm

턱을 괴고 있는 여자 _ 2019 _ acrylic on canvas _ 70×70cm

타자도 마찬가지다. 작가의 눈 찌르기는 자기 정체성에 균열을 내는 일이며, 동시에 타자를 내 속으로 받아들이기 위한 일종의 제식이 아닐까? 외롭게 비어있는 '자아'는 동시에 '타자'로 자신을 채울 수 있는 가능성을 가진, 외롭지 않은 '나'이기도 하다. 외롭지만 외롭지 않은…….

김범수

현재까지 12회의 개인전과 다수의 기획전시를 통해 이어온 작품의 주제는 사람들의 얼굴을 그리는 방법이며 그것을 통해 간접적으로 자신의 정체성을 발견하는 작품을 그리고 있다.

이선경 人
Classic 名
2020.9.4.~10.3 時

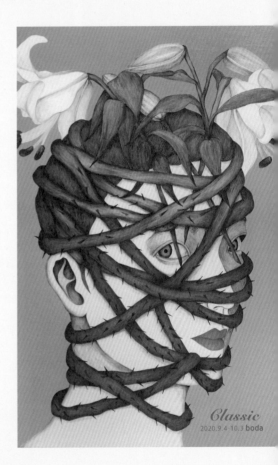

나
와
나
들

이선경은 끊임없이 자화상을 그린다. 자화상을 그린다는 것은 '나'를 그리기 위해서 '나'를 바라보는 일이다. '나'를 냉정하게 객관화해서 바라보는 일은 대개 고통을 동반할 뿐만 아니라, 현실적으로 내가 나의 모습을 직접 보는 것은 불가능한 일이다. 현재의 내 모습을 보기 위해서는 거울을 통한 간접적인 방법을 취할 수밖에 없다. 이선경도 그림을 그릴 때마다 거울을 볼 것이다. 거울 속 자기 얼굴을 다른 사람이나 사물을 보듯 바라보아야 한다.

그런데 작가는 거울에 비친 자기 모습이 매번 자기 자신과 같지 않다고 느낀다. 그래서 집요하게 자기 얼굴을 그리게 된다고 한다. 그것이 그토록 많은 자화상을 계속해서 그리도록 만드는 이유다. 거울은 분명 작가의 얼굴을 있는 그대로 반영하고 있을 텐데, 왜 자신과 다르다고 느낄까? 그런 불일치는 어디서 비롯하는 것일까? 작가는 그 불일치를 어떻게 해소해 나갈까? 이러한 불일치감이 이선경의 화폭이 품고 있는 '나'라는 존재에 대한 회화적 사유의 시작점인 것 같다.

우선, 작업 과정을 한번 상상해보자. 작가는 빈 화폭 앞에 앉고 화폭 바로 옆에 거울을 두었을 것이다. 화면에 그려진 얼굴 형태를 통해 유추해보면, 작가는 몸과 머리는 움직이지 않은 채, 눈동자만 거울과 화폭 사이를 왕복한 것 같다. 그림 속 얼굴은 거울에 비친 모습대로 3분의 2정도의 측면이고, 거울을 보기 위해 방향을 꺾은 두 눈동자를 거

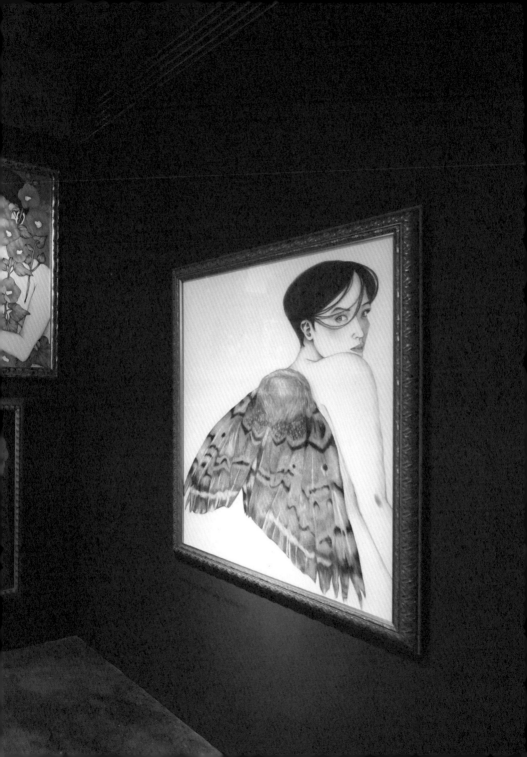

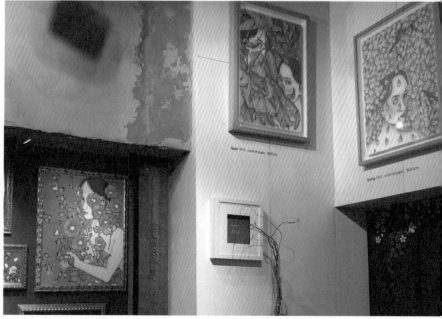

울은 정면으로 반영한다. 그래서 얼굴은 측면이지만 시선은 정면을 향한다. 대부분의 그림이 이런 포즈다.

이 정면을 향해 쏠려있는 눈이 마치 그 그림을 바라보는 나를 보는 듯하다. 그런데 이러한 작업 과정에 대한 상상 끝에, 나는 그 시선이 나를 향하는 것이 아니라 작가 자신을 바라보는 눈이라는 사실을 확인한다. 그 강렬한 시선은 거울 속에 비친 자기 자신을 보는 눈인 것이다. 작가는 끊임없이 자기 자신만을 바라보고 있다. 그토록 집요하고 간절한 시선을 통해 거울 속 이미지는 화폭으로 옮겨지지만, 그 얼굴을 온전한 자기 자신으로 느끼지 못한다.

부족하다고 느끼지만, 일단은 거울 속 이미지를 화폭에 충실하게 옮겨놓은 후, 작가는 이른바 2차적인 작업을 시작하지 않았을까 싶다. 이제 더 이상 거울은 필요하지 않다. 지금부터는 거울이 반영하지 못하는 것들을 그리기 때문이다.

말갛게 그려진 얼굴은 여러 가지 장치로 치장된다. 꽃으로, 꽃줄기로, 날개로⋯⋯. 이런 장치들은 얼굴을 가리기도 하고 주변을 장식하기도 하면서 작가가 자신과 같지 않다고 느끼는 지점을 보충하고 보완한다. 그 보충과 보완의 원리가 감추면서 새롭게 드러내는 것이라는 점에서 이 모든 장치는 일종의 가면과 닮았다. 가면은 정체를 가리는 동시에 다른 것으로 위장시킨다. 가면의 미학은 감춤과 드러냄의 모호한 이

중주다. 그러한 연주를 통해 상황을 기존과는 다른 새로운 세계로 만든다.

실제로 이선경의 화면은 이러한 장치들을 통해 거울에 비친 얼굴과는 전혀 다른 차원으로 진입하는 듯하다. 말갛게 옮겨진 화면 속 얼굴은 화려한 장식적 이미지들 뒤에 숨기도 하고 그것들과 더불어 다른 존재로 가장하기도 한다. 이제 거울에 객관적으로 비친 얼굴, 그 사실적 얼굴은 눈에 보이는 단편적인 세계 너머로 확장된다.

덮고 숨기는 동시에 다르게 위장하는 가면, 그것은 페르소나다. 고대 그리스 연극에서 역할에 따라 다르게 쓰는 가면을 지칭하는 말이었다.

하지만 현대로 오면서 사회적 관계에 따라 수시로 얼굴을 바꾸는, 그런 '가면적 인격'을 지칭하는 부정적인 의미로 사용되곤 한다. 그런데 이선경의 가면은 페르소나이긴 하지만, 그러한 부정적인 의미보다는 오히려 페르소나의 진실을 인정하려는 듯 보인다.

이제 나는 작가가 거울 속에 비친 자신의 얼굴에서 느끼는 불일치가 어디에서 비롯하는지 짐작할 수 있을 것 같다. 타인에게 비쳐지는 자신의 모습, 타인에게 비쳐지고 싶은 모습, 혹은 타인에게 들키고 싶지 않은 내면의 욕망 같은 것이 있다. 결국, 작가가 느꼈던 불일치와 부족은 타인과의 관계 속에서 만들어지는 다중적이고 복합적인 자신의 모습이 거울 속 이미지가 다 담아내지 못하기 때문이 아닐까?

그러나 이선경의 완성된 화면에서 여전히 우리의 시선을 끄는 것은, 화려하고 자극적인 꽃들에 뒤지지 않는, 인물의 강렬한 눈이다. 자기 자신을 바라보는 그 눈. 그 눈은 여전히 불변하는 본질로서의 자아정체성을 포기하지 않는 듯하다. 그림들을 감싸고 있는 완고한 고전적인 액자들이 그러한 추구의 집요함을 상징적으로 보여준다.

결과적으로 이선경의 화면은 본연의 자기 얼굴에 대한 추구와 타인과의 사회적 관계 속에서 만들어지는 페르소나로서의 자기 얼굴에 대한 긍정, 이 두 개의 태도 사이에서 발생하는 긴장감으로 가득하다.

과연 '나'를 '나'라고 규정할 수 있는, 불변하는 나의 본질이라는 것이

My Alice _ 2020 _ conte on paper _ 107x79cm

헌화 offer flowers _ 2020 _ acrylic on canvas _ 100x80.3cm

camellia _ 2020 _ acrylic on canvas _ 27.3x22cm

존재하는 것일까? 이런 질문은 그 자체로 그런 것이 존재한다는 믿음에 균열을 내는 일이다. 다른 질문도 가능하다. 타인과의 관계 속에서 계속해서 변화하는 '나들'은 진정한 '나'가 아닌 것일까? 이선경의 자화상은 그러한 두 질문에서 벗어나기 어려운 자기 자신에 대한 고백으로 보인다. 작가와 동일한 운명인 우리 모두의 자화상이기도 할 것이다.

이선경

서양화가 이선경은 1975년 서울에서 태어나 부산에서 미술대학(신라대 미술학과)을 졸업하고 16회의 개인전과 다수의 단체전에 참여하였다. 현재는 청소년(?)을 키우며 자신과 타인의 감정을 들여다보고 상처를 되짚으며 치유해가는 과정을 드로잉과 회화작업으로 풀어내고 있다.

풍경과 마음

'풍경화'는 언제부터 시작되었을까? '풍경화'는 이제 너무나 일상적이라 오히려 구태한 장르로 여겨지는 경향이 있다. 너무나 당연하게 여겨졌던 '풍경화'에 대해서 새삼스럽게 돌아보는 기회를 가지게 되었다.

풍경화의 시작은 서양의 경우, 대체로 그 시기를 르네상스 시대로 본다. 그전까지 풍경은 신화나 성경, 혹은 역사 이야기의 배경으로 그려지는 정도였다. 대략 16세기 전후로 풍경을 하나의 장르로 다루려는 움직임이 시작되었다고 한다. 말하자면 인간이 스스로를 주체적 존재로 인식하고 그러한 자각을 바탕으로 이른바 인문주의를 재생시키기 시작한 시대가 풍경화를 초래한 것이다. '인물화'도 '풍경화'와

비슷한 시기에 유사한 동기로 시작되었다. 휴머니즘의 시대에 인물화가 본격적으로 시작되었다는 점은 쉽게 수긍이 간다. 풍경화는 어떤 점에서 그럴까?

'풍경'이라고 하면 자연스럽게 '자연'을 떠올린다. 그러나 '풍경'이 곧 '자연'은 아니다. '외부에 존재하는, 있는 그대로의 물적 세계'도 아니다. 풍경은 한 인간주체의 눈에 가시화된 장면이라고 해야하지 않을까 싶다. 정신과 마음을 가진 한 인간에 의해 포착되고 선택된 장면이다. 풍경이라고 말할 때, 그 풍경에는 한 인간의 시선이 전제되어 있고 그 주체의 주관성이 개입해 있다는 말이다. 따라서 풍경이란 외부세계와 한 주체가 만나는 순간에 그 주체의 내면에 펼쳐지는 사건적 장면이라고 할 수 있다. 그런 점에서 풍경화가 인물화와 함께 태어난 것은 우연이 아니다. 풍경이 가능하기 위해서는 언제나 인간이 전제되어야하기 때문이다.

이처럼 '풍경화'가 탄생한 이래로, 풍경화는 시대의 흐름에 따라 특정한 시대정신을 반영하면서 변화의 양상을 보여준다. 그 양상은, 외부세계 묘사에 치중하는 사실주의적 경향과 내면의 이입에 집중하는 주관주의적 경향, 이 두 극단 사이에서 다양한 지점을 점하는 변주를 보여준다고 할 수 있다. 서양에서 랜드스케이프landscape라는 말이 미술에

서 본격적으로 만들어지고 상용된 것은 대략 17세기 이후부터라고 한다. '대지의 상태에 대한 조망'정도로 이해할 수 있는 이 단어는, 과학적이고 객관적인 관찰과 그것을 수행하는 탐구적이고 냉철한 이성에 주목했던 그 시기의 시대정신을 짐작하게 해준다.

서양의 경우, 자연과 인간의 마음이 교감하는, 그런 내적사건으로서의 풍경에 대한 자각은 19세기에 이르러서야 뚜렷해진다. 이른바 낭만주의라고 불리는 시대의 예술가들이 그러했는데, 그들은 자연에 자신의 내면적 감정을 이입하는 방식으로 풍경을 그리는 데에 몰두했다. 동양에서는 그보다 훨씬 오래전부터 자연에 심상을 투영하는 태도를 자연스럽게 여겨왔다. 마음에 들어온 자연, 자연에 이입된 마음. 그럴 때 자연은 풍경이 된다.

서양의 '랜드스케이프'를 우리는 바람風과 햇볕景을 뜻하는 '풍경'이라는 말로 번역한 것이 나에게는 무척 흥미롭다. 바람과 햇볕은 그 스스로는 보이지 않고 다른 것을 통해서만 존재를 드러낸다. 그 투명성이 대상과 마음이 장벽 없이 어우러지는 장면을 자유롭게 허락하는 것이 아닐까하는 상상을 해본다.

다른 한편으로, 바람과 빛은 대상에 이입된 마음을 짐작하게 해주는 역할도 한다. 왜냐하면 바람과 빛은 사물을 변화시키기 때문이다. 하나의 대상은 시시각각 변화하는 바람과 빛의 작용 속에서 수없이 다양한 모습으로 드러날 수 있다. 그리고 바람과 빛의 반복적인 작용은 사물을 시간의 흐름 속에서 변화시킨다. 사물은 바람과 빛 속에서 풍화되고 탈색되며 변형되고 스러진다. 그렇게 하면서 그 둘은 눈에 보이지 않는 시간까지도 가시화하는 것이다. 산들산들 흔들리는 들판의 코스모스나 오래되어 탈색된 낡은 간판과 같은 것에서 그 순간 자신의 마음을 느끼는 일이 가능한 것도 바람과 빛의 그러한 작용 때문이 아닐까 싶다.

그렇게 하여 나에게 풍경은 단지 바람이 불고 햇빛이 비치는 야외만을 의미하는 것이 아니라, 내가 대상과 만나는 순간 내 마음에 맺힌 이미지라는 의미로 확장된다. 일반적인 풍경이 그러하다면, 화가들이 포착하고 화폭에 그려낸 '풍경화'는 더욱더 그러할 것이다. 마음이 이입된 풍경. 마음이 읽히기를 기다리는 풍경. 지금부터 살펴볼 두 화가의 그림은 그런 점에서 나에게 '랜드스케이프'가 아니라 '풍경화'다.

오소영　人
밤풍경　名
2020.11.7.~12.5　時

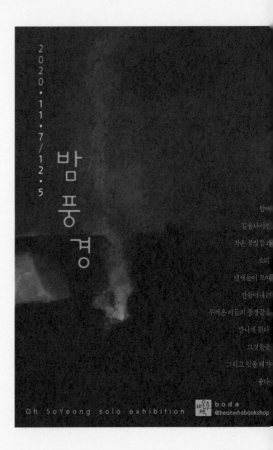

風-바람의 풍경

"밤에 길을 나서면 작은 불빛들과 소리, 냄새들이 모여 만들어내는 두꺼운 어둠의 풍경들을 만나게 된다. 그것들을 그리고 있을 때가 좋다."

오소영이 이번 전시를 준비하며 쓴 작가노트의 구절이다. 이 글에서 특별히 내 마음에 들어온 것은 '나선다'라는 말이다. 밤은 보통, 나서기보다는 돌아오는 시간이며 움직이는 시간이라기보다 멈추는 시간이다. 그런데 작가는 어두운 밤에 나서곤 했나보다. 어디로 가려는 것이었을까? 밤 산책이나 밤에 잡힌 약속, 그런 것일까?

전시장의 작품들은 그것이 산책이나 약속 같은 짧은 밤마실이 아니라, 심야버스나 야간열차를 타야 하는 긴 여행을 위해 나선다는 느낌을 준다. 비슷한 크기의 작은 사각형 그림들이 전시장에 줄지어 걸려있다. 그것들은 마치 밤 버스나 밤 기차의 창문 프레임 너머로 보이는 풍경 같다. 어둠에 지배된 짙은 회색조의 변주 속에서 어느 것 하나 뚜렷하지 않고 모든 것이 스쳐지나가는 듯하다.

밤에 출발한다는 것은 밝은 아침을 기약하는 일이다. 밤의 어둠 끝에는 언제나 동터오는 빛이 있기 마련이기 때문이다. 그래서 밤은 밝아오기를 기다리는 시간이기도 하다. 그런데 오소영의 풍경에서는 그러한 기다림이 느껴지지 않는다. 화면에 가끔 빛이 등장하기는 한다. 산불이나 모닥불로 연상되는 그런 불빛들이다. 그런데 그 빛은 밝히기 위한 빛이라기보다 어두움을 더욱더 짙게 만드는 빛이다. 어둠을 위한 빛이라고 해도

좋겠다. 오소영의 풍경이 이끄는 밤 여행은 밝은 아침을 기다리는 여행이 아니라, 무한한 어둠, 끝이 없는 밤을 향한 여행이라고 나는 느낀다. 쓸쓸하고 고독할 것만 같은 밤을 향한 여행. 그 풍경에 겹쳐지는 또 하나의 풍경이 있다. 또 다른 하나가 그 여행에 동행한다. 그것은 '바람風'이다. 산등성이를 태우고 있는 불꽃들과 작은 텐트 옆에서 타오르고 있는 모닥불의 흔들림이 바람을 암시한다. 그런데 사실, 오소영의 화면에서 바람을 느끼는 것은 거의 나의 주관적인 느낌이다. 바람이 애초에 형태를 갖지 않은 것이기도 하고, 더욱이 밤 풍경에서 바람을 눈으로 확인하기는 어렵다. 그런 화면에서 내가 바람을 느끼는 것은 계속해서 내가 버스나 기차를 타고 있다는 연상 속에 있기 때문이 아닐까 싶기도 하다. 달리는 버스나 기차는 바람을 가르고, 조금이라도 창문을 열면 그 바람을 온몸으로 느낄 수 있기 때문이다.

그런데 그것보다는, 내가 오소영의 화면에서 바람을 느끼는 것은 바람이 흐르고 있는 길을 느끼기 때문이다. 바람도 아무렇게나 부는 것이 아니라 길을 따라 흐른다. 바람의 길이다. 1호 정도 크기의 작고 어두운 화면에는 산과 땅과 바다와 하늘과 구름 같은 자연풍경이 있고, 정체를 알 수 없는 건물들도 보인다. 너무 어둡고 형태도 구체적이지 않아 회색조를 띠는 추상화처럼 보이기도 한다.

사실 그것들이 산이고 바다며 하늘이라는 것을 알게 되는 것은, 바로

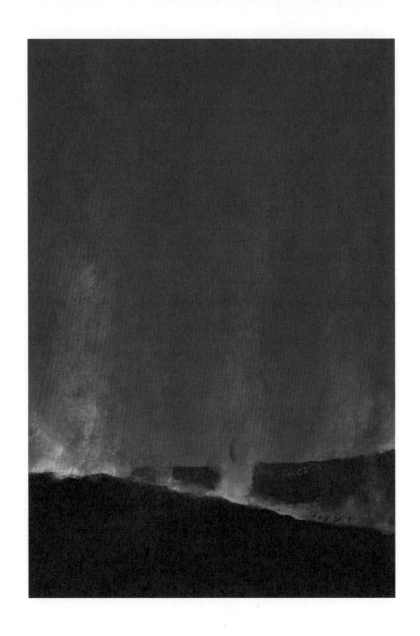

밤풍경 _ 2020 _ 종이 위에 유채 _ 13x20cm

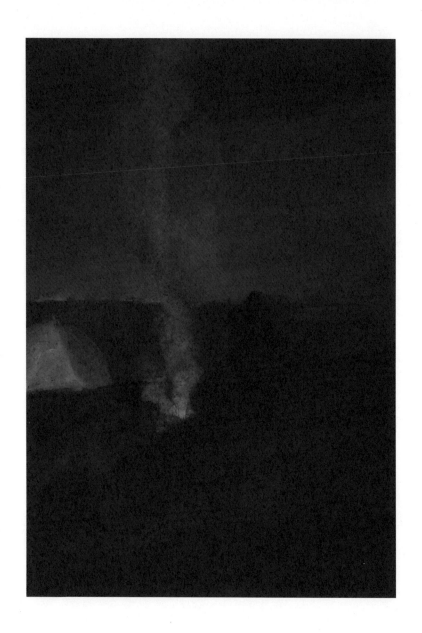

밤풍경 _ 2020 _ 종이 위에 유채 _ 13x20cm

바람이 불고 있다는 그 느낌 때문이다. 산모퉁이를 돌아가거나 산등성이를 넘어가거나 건물들 사이 공간을 빠져나가거나 건물의 열린 문으로 스며들어가는 바람이, 그 바람의 길이 거꾸로 형상을 만들어내는 듯하다. 작가노트에서 언급되는 '두꺼운 어둠의 풍경', 작고 얇은 종이에 그려진 그 풍경을 두께를 가진 풍경으로 만드는 것도 그 흘러가는 바람이 아닌가 싶다.

그렇게 흘러가는 바람은 계절의 향기를 실어나르듯 사람의 마음도 실어 간다. 나의 눈에 오소영의 풍경에 담긴 작가의 마음은 그 바람의 길을 따라 흐른다. 그 바람의 길이 그 자체로 흐르고 진동하는 작가의 마음이라고 하는 것이 더 좋겠다. 이 검은 풍경에서 바람을 느끼고, 또 그 바람이 흐르는 길에서 작가의 마음을 느끼는 나, 그런 나는 이미 그 바람의 길에 함께하는 동행자다. 그 바람은 작가의 마음과 나의 마음을 함께 실어 간다.

그 두 마음이 정확히 어떤 것인지 말로 확인하는 일은 별로 의미 있는 일이 아니다. 삶에 대해서, 혹은 삶의 진실에 대해서라면, 그것을 보편적 언어로 정의할 때 오히려 진실이 아닌 것이 되기 쉽다. 이를테면 이런 것이다. '동이 트기를 고대하지 않는, 무한한 밤을 향한 여행은 곧, 절망이나 죽음을 상징한다'라고 말하고 싶어하는, 우리의 단순하고 이원론적인 사고관습 같은 것 말이다. 그것이 무엇인가를 밝히는 것보다 중

요한 것은, 내 마음이 작가의 마음에 포개져 함께 흐르고 있다는 느낌
이 아닐까? 그것만으로도 부족하지 않다. 적어도 내게는 그렇다. 이것
이 거의 삼십 년 만에 나와 오소영을 만나게 한 이 그림들이 나에게 준
진실이다.

오소영

1990년 부산대학교 미술학과를 졸업하였다. 일곱번의 개인전을 하였고 몇 번의 단체전에 참여하기도
했다. 그리는 행위를 잊은 적은 없었다.
부산에서 젊은 날의 모든 시간을 보냈으나 '궁금증'에 대한 아무런 답을 얻지 못하고 떠돌다가 현재는 경
남 함양에 정착해 텃밭농사와 인형만들기 그림책 제작에 몰두하고 있다

하미화 人

빛났던 시간 名

2020.10.9.~10.31 時

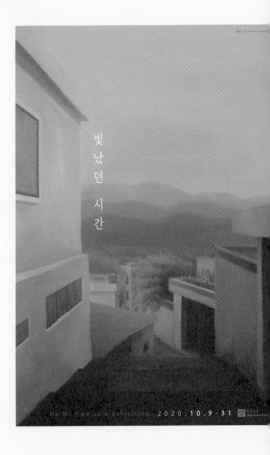

景 빛의 풍경

오랜만에 하미화의 작품과 길게 만난다. 4년 전 나는 하미화의 그림을 보러 작가의 작업실에 간 적이 있다. 작업실은 높은 빌딩들이 즐비하고 지하철이 다니는 대로에서 몇 번 안으로 접어 들어간 길에 있었다. 작업실에서 본 그림들은 조만간 사라질지도 모르는 작업실 주변의 오래된 동네 풍경을 담고 있었다. 그 풍경들에서 나는 자신을 겹겹이 싸고 있는 틀을 넘어 무언가를 향해 나아가려는 시선을 느꼈다. 그런데 그러한 시선의 힘겨운 여정 끝에는 나아갈 곳도 돌아갈 곳도 없는 공허함만이 기다리고 있는듯했다. 그래서 나는 그 그림들을 '상실의 풍경'이라고 불렀다.

오늘날, 이른바 '노스탤지어'는 떠나온 고향을 그리워하는, 말 그대로의 향수병에 머물지 않는다. 어디론가 사라져버린 근원적인 어떤 것, 어디서도 찾기 어려운 진리나 토대 같은 것에 대한 현대인들의 보편적인 상실감이라고 할 수 있다. 그런 점에서 하미화의 화면이 보여주는 상실과 불안의 감정은 개인적인 차원을 넘어 보편적 공감의 가능성을 품는 것 같다고 그날의 감상을 적은 리뷰에 썼었다.

이번 전시에서도 작가는 오래된 동네 풍경을 보여준다. 마찬가지로 무채색이 섞여 톤 다운된 색들과 섬세한 빛의 작용이 작품 전체를 지배한다. 작가가 어린 시절을 보낸 동네의 요즘 풍경이라고 한다. 달라진 것은 '장소'만이 아니다. 4년 전 그림이 구석으로 몰린 사람의 외롭고 폐

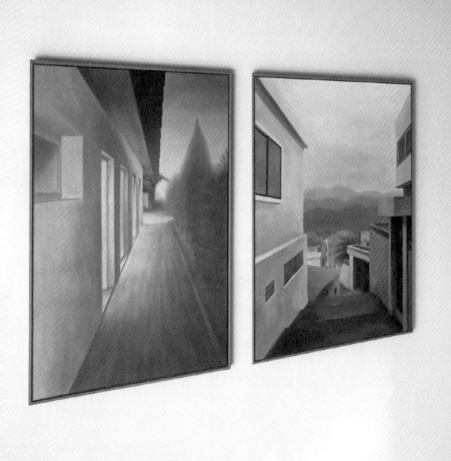

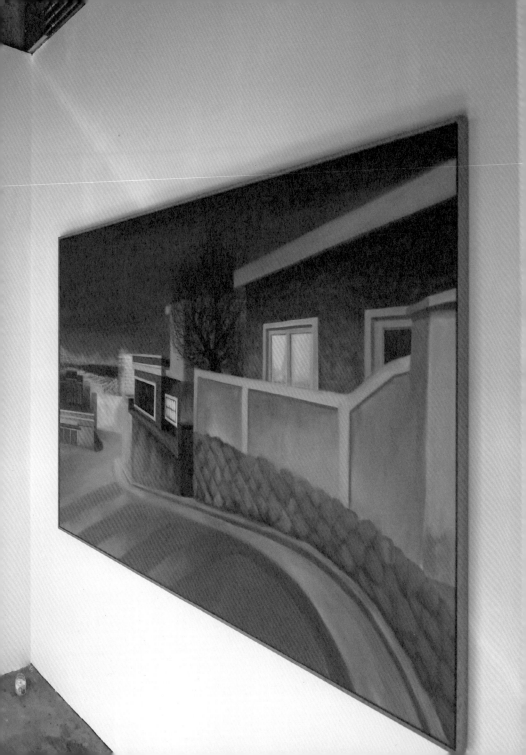

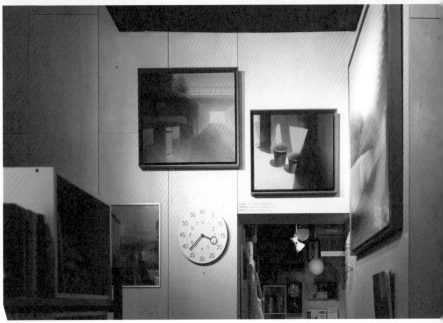

쇄되고 공허한 감정을 강하게 드러냈다면, 이번 전시는 감정적으로 다소 담담해진 느낌이 든다. 어떤 점에서 그럴까?

가장 큰 이유는 이번 그림들이 여러 면에서 마음도 시선도 움직여 볼 여지를 허락하기 때문이 아닐까 싶다. 첫 번째는 마음의 길이다. 대부분의 풍경이 실외라는 점이 눈에 뜨인다. 4년 전 그림에도 실외 풍경이 있었지만, 벗어날 길 없이 그 공간에 꼼짝없이 갇혀있다는 느낌이 컸다. 특히 굳게 닫힌 불투명한 창문, 그 너머로 외부 물체의 형태만 어슴푸레 비치는 대형 창문이 있는 실내풍경은 그러한 고립된 암울한 감정을 한층 강화시켰다. 그런데 이번에는 문들이 열려있다. 그 문을 통해 햇볕이 들고 또 실내의 조명이 밖으로 흘러나간다. 닫힌 창문들도 내부의 따뜻한 불빛을 숨기지 않는다. 그 열린 문들을 통해 오고가는 빛을 따라 마음이 움직인다.

두 번째는 시선의 길이다. 시선도 길을 따라 흐른다. 화면 속 길을 따라 시선이 흘러가면 그 끝에 무언가가 있다. 길 끝을 희미하게 흐려서 그 끝에 무엇이 있을지, 어쩌면 아무것도 없을지 모르겠다는 불안으로 가득했던 이전의 경우에 비하면, 이번 그림들에서는 시선이 그런대로 가 닿을 만한 곳이 있다. 저 아래로 산과 바다가 있고, 꺾인 골목길 너머로 불빛이 스며난다. 또 어떤 경우는 그 길이 막다른 길임을 분명하게 알려줘서 시선이 되돌아 나오기도 한다. 내 시선이 갈 곳을 찾아 흐르고

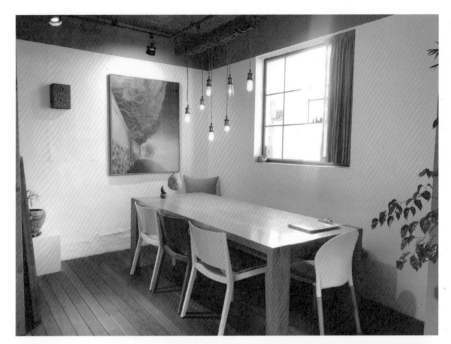

있음을 느낀다.

사실, 이러한 변화는 아주 미세해서 그것이 정말 그런가라고 물으면 자신이 없다. 4년 전의 그림도 지금의 그림도 모두 나의 주관적 감상이고, 극단적으로는 그림에 대한 이야기가 아니라, 나 자신에 대한 이야기일 수도 있다. 어쨌든 나는 이번에 전시된 그림들에서 전과 다른, 일종의 관조적 심상을 느낀다. 약간 거리를 두고 나름대로의 관점으로 고요하게 바라보는 마음이다.

이러한 관조적 시선은 이전보다 화폭에 포착된 시야가 한층 넓어졌다는 점에서도 그렇지만, 빛의 처리와 그 작용에서 비롯하는 점이 더 크지 않을까 싶다. 감정을 강하게 자극하는 강렬한 명암대비보다는 화면 전체에 비교적 부드럽고 고르게 분포된 빛이 그렇다.

특히 이번에 작가가 석양의 노을을 그린 것이 나에게는 의미심장했다. 저물어가는 석양의 노을을 바라보는 마음은 어떤 것일까? 해가 지고 서서히 어둠이 내려앉게 될 것이다. 이러한 자명한 사실, 그것의 불가항력, 그러한 순리와 마주하는 시간이다. 나의 경험으로는 이 시간은 마음을 차분하고 겸손하게 한다. 그 차분함과 겸손은 쇠락을 맞이할 수밖에 없는 운명에 대한 회한이나 패배감에서 비롯하는 것이 아니다. 그러한 자연스러운 변화에 대해 반감 없이 아름다움으로 긍정하는 마음에서 비롯한다.

밤을 지나 _ 2019 _ acrylic on canvas _ 90.9 x 65.1cm

끝나는 풍경2 _ 2020 _ acrylic on canvas _ 116.8x80.3cm

빛나고 있는... _ 2020 _ acrylic on canvas _ 40.9 x 31.8cm

빛났던 시간 6 _ 2020 _ acrylic on canvas _ 112.1x162.2cm

빛났던 시간 5 _ 2020 _ acrylic on canvas _ 90.9 x 72.7cm

끝나는 풍경 1 _ 2020 _ acrylic on canvas _ 45.5x60.6cm

중앙동 풍경_ 2020 _ acrylic on canvas _ 53x45.5cm

그것은 또한 '시간의 흐름'을 긍정하고 그러한 시숙時熟이 만들어내는 삶의 본질에 대해 성찰하게 해준다. 이러한 '받아들임'이 작가에게 옛 시절을 '빛났던 시간'이라고 인정할 수 있도록 하는 힘이 아니었을까 싶다. 그러한 받아들임은 또한 현재의 시간을 긍정하는 지혜와 힘이 되기도 할 것이다. 그런 점에서 하미화의 이번 전시는 빛과 시간이 들려주는 '긍정의 풍경'이라고 결론짓고 싶다.

하미화

빠르게 변화하는 도시 삶 속에서도 원도심의 동네 속에는 몇십 년간 수많은 시간과 스토리를 가진 존재들이 있었다. 현재는 사라져가나 한때 빛났던 시간이 있었던 존재. 나의 시선은 오래된 원도심 풍경에 투영된다. 변두리가 된 오래된 풍경들 속엔 낡은 집, 집보다 키 큰 나무, 무성한 풀들, 그 속에 살고 있는 사람과 함께한 동물과 식물들의 시간이 존재한다. 나의 작업은 한때 빛났던 시간이 있었던 존재들과 모두가 떠난 풍경속에 떠나지 못하는 풍경의 그늘을 작업에 담았다.

2002년 첫 개인전을 시작으로 2003년 신인작가 당선 공모초대전, 9회의 개인전과 80여회 기획전 및 단체전에 참여하였다.

이미지와 책

책방 비온후의 전시공간 <보다>에서 선보인 화가 방정아 와 사진가 이동근의 작품들은 모두 책과 관련되어 있다. 방 정아의 작품들은 주로 문학작품과 관련되어 있다. 시나 소 설 같은 문학책에 글과 함께 실렸던 그림의 원화들을 보여 주었다. 이동근의 경우에는, 그의 '아리랑 예술단'프로젝트 를 담은 도록이 '한국에서 가장 아름다운 책 10권' 중 한 권으로 선정된 기념으로 이번 전시가 열린 것이다. 물론 두 작가의 작품, 회화와 사진 자체만으로도 많은 이야기가 가 능하겠지만, 이번에는 책과 이미지, 즉 텍스트와 이미지라 는 대조적인 두 표현방식이 서로 얽히고 관계 맺는 양상에 더 관심이 갔다.

벨기에 초현실주의 화가, 르네 마그리트의 그림 <단어의 사용>은 이미지와 문자, 혹은 형상과 텍스트 사이의 관습적이고 임의적인 관계맺음에 대해 문제를 제기하는 그림으로 알려져 있다. 잘 알다시피, 그 누구도 부정할 수 없을 만큼 사실적으로 그려놓은 파이프 형상 아래에 "이것은 파이프가 아니다"라고 쓴 그림이다.

철학자 미셸 푸코는 『이것은 파이프가 아니다』라는 책을 통해 마그리트의 문제의식을 자신의 철학 속에서 심화시켰다. 푸코는 '가시적인 것'과 '언표적인 것'을 각 시대별 지식의 지층을 형성하는 중요한 두 축으로 인정하지만, 그 둘 간의 비종속적이고 비환원적인 관계를 주장했다. 그 둘은 아주 다른 방식으로, 또 서로 상응하지 않는 모습으로 '비-관계적 관계'를 이루며 세계를 이룬다고 보는 것이다. 이러한 관점에는 사물이나 이미지, 혹은 인간의 실천적 행위와 같은 '가시적인 것'이 이성적 언어의 질서나 권위에 일방적으로, 혹은 관성적으로 종속되는 것에 대한 우려를 담고 있기도 하다. 방정아와 이동근의 이번 전시는 이미지와 언어가 상호 비종속적으로 맺어지고 엮이면서 어떻게 작품세계를 더 입체적으로 만드는 지에 대해 살피는 즐거움을 주었다.

畫緣文하나 畫非文이다

방정아의 '책그림전'. 작가는 여러 기회를 통해 문학과 관련된 그림을 그릴 기회가 있었다고 한다. 문학과 인연이 닿은 그림이라는 의미로 전시 제목을 <畵緣文>이라고 지은 듯하다. 그 그림들은 대부분 책이나 신문에 해당 문학작품과 함께 실렸다. 이번 전시는 지면에 실렸던 그 그림들의 원화를 볼 수 있는 전시다.

그런데 사실, 전시장에 각기 걸려있는 원화만으로는 문학과의 인연을 바로 찾아내기 어렵다. 그것은 그것 자체로 하나의 작품들이기 때문이다. 그래서 '화연문'이라는 전시 기획의도에 초점을 맞추어 전시된 작품들이 어떤 문학작품과 어떤 식으로 연을 맺었는지 조사해보았다. 전시장에 걸린 작품들의 히스토리에 대해서 간략하게 정리하면 다음과 같다.

- 2015년에 <황순원 탄생 100주년 기념 소설 그림전 – 황순원, 별과 같이 살다>가 열렸다. 방정아는 이 전시에 '대구집 노파와 아내', '부산집 다다미방의 세 식구', '저녁바다 노천주점의 나', '회양목 만지는 영감과 나', '곡예' 등 다섯 점의 그림으로 참여했다. 이 그림들은 모두 황순원의 단편소설 <곡예사>와 관련된 것들이다. 이 기념 전시는 황순원 탄생 100주년을 기념하는 소설그림집 『소나기, 별』로 발간되었다. 이번 전시에는 '곡예'라는 작품을 제외한 네 점이 걸렸다.

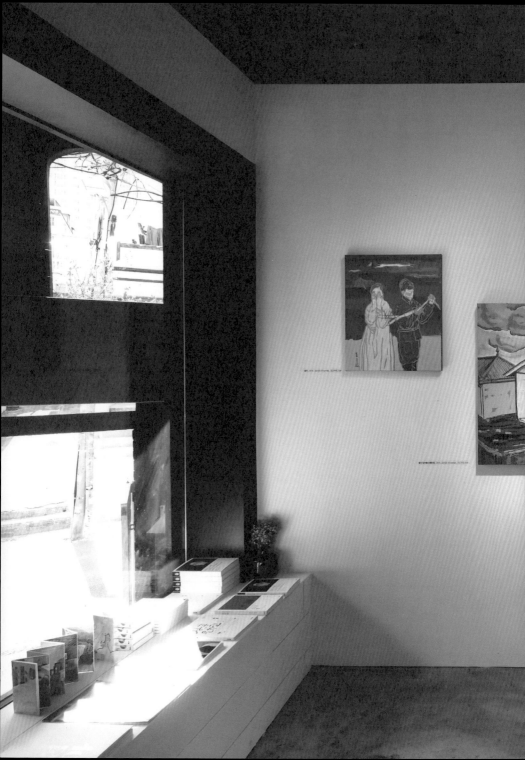

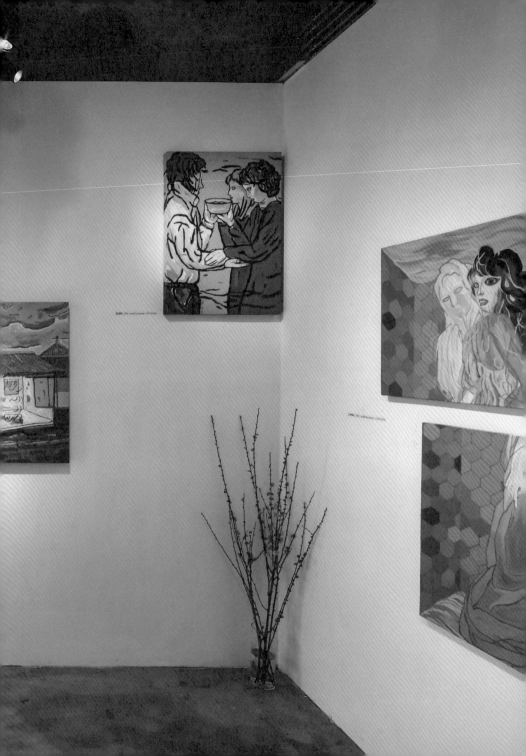

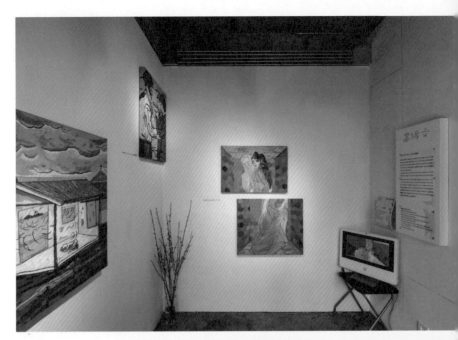

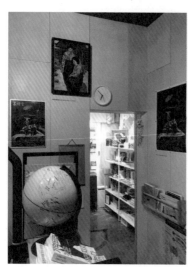

2016년에 방정아는 <옛길, 새길 – 장흥 문학길>이라는 전시에 참여했다. 이 전시를 준비하며 참여 작가들은 장흥에 고향을 둔 문학인들과 함께 그들의 고향 마을을 순례하는 길에 참여했다. 이청준, 한승원, 송기숙, 이승우, 위선환, 김영남, 이대흠이 그 문학인들이다. 그 결과물들을 모은『장흥 문학길』이 발간되었다. 방정아는 소설가 이승우 편을 맡았다. '가슴앓이 데칼코마니', '숲이 되어가던 폐교', '물이 밀려들곤 하던 집' 등 세 점이 실렸는데, 이번 전시에서는 '물이 밀려들곤 하던 집'을 볼 수 있었다. 책에 실린 방정아의 글을 보면 이 작품들은 <지상의 노래>, <식물들의 사생활>, <생의 이면>과 같은 이승우의 작품과 이승우의 고향인 장흥군 관산읍, 신동리를 둘러본 느낌을 섞어서 그린 그림

들이라고 한다.

2016년 부산일보에는 '부산어묵이야기'라는 제목의 연재물이 있었는데, 그 8편에 방정아는 소설가 정인의 단편소설과 짝을 이뤄 참여했다. 그 기사에는 '뭉근하게 끓인 탕 그리움 달래다'라는 설명이 달려있다. 신문에 실렸던 그림 '깊고 편한'을 이번 전시에서 볼 수 있었다. 소설은 한국입양인인 미국인 영어강사가 우리나라에서 어묵을 먹으며 느끼는 감정에 대해 이야기하고 있다.

2016년 한 갤러리에서 시인 김혜순과 함께하는 전시가 열렸다. <김혜순 브릿지전>이다. 김혜순의 시에서 영감을 받아 제작한 미술작품들이 전시되었다. 이 전시에 출품된 방정아의 작품은 '그 속에서'이다. 작가에 의하면 이 그림은 김혜순 시인의 특정 시에 대한 것은 아니라고 한다. 작가가 20대 때 읽은 김혜순 시의 강렬한 이미지와 느낌을 결합해서 그린 것이라고 한다. 작가가 김혜순의 시를 좋아하고 거기에 매료된 이유는 그 시들이 굉장히 강렬하고 뻔뻔하고 컬러풀한 느낌이었다고 한다. 방정아의 그림 '그 속에서'가 보여주는 것이 바로 그런 느낌인 것 같다.

마지막으로, 2018년은 나혜석의 소설 『경희』가 발표된 100주년이었다. 이것을 기념한 전시가 <그림, 신여성을 읽다 - 신여성의 탄생, 나혜석 김일엽 김명순 작품전>이라는 제목으로 열렸다. 방정아는 세 명의

작가 중 김명순을 맡아 김명순의 초상을 비롯하여 총 다섯 점의 그림을 그렸다. '유랑과 유람'은 김명순의 <의심의 소녀>와, '그들과 탄실, 주영', '탄실, 연광전, 어머니', '결국'은 <탄실이와 주영이>에 관련한 그림이다. 이 그림들은 우리 근대에 탄생한 최초의 신여성 작가들의 소설을 모은 『경희, 순애 그리고 탄실이』에 실렸고, 이번 전시에서는 '결국'이라는 그림이 전시되었다.

방정아가 문학과 연관해서 그린, 이 모든 그림들은 글을 설명하거나 보충하기 위한 단순한 삽화가 아니다. 따라서 이번 전시도 '삽화전'이 아니다. 삽화는 문자정보의 내용을 보충하거나 그것에 대한 이해를 돕기 위해 넣는 그림으로 정의된다. 그래서 삽화는 언제나 문자에 종속적이다. 삽화는 그렇게 하기 위해 존재하는 것이다. 그런데 꼭 책의 삽화가 아니라 하더라도 언어나 개념은 언제나 사물과 이미지를 포획해서 자신의 질서에 종속시키려고 한다. 그러나 언어나 개념은 대상을 관념 속에서 현실을 경직되게 반영하기 일쑤다. 사물 자체나 그것이 드러내는 이미지의 생생함을 언어는 모두 담아내지 못한다. 그럼에도 우리는 이미지와 언어 중에서 후자에 우위를 두려고 한다.

이번 전시가 목적하는 바와 상관없이, 나는 이 전시에서 언어와 이미지의 비종속적 관계 맺음을 본다. 그것은 일종의 병치, 혹은 병렬적 관계

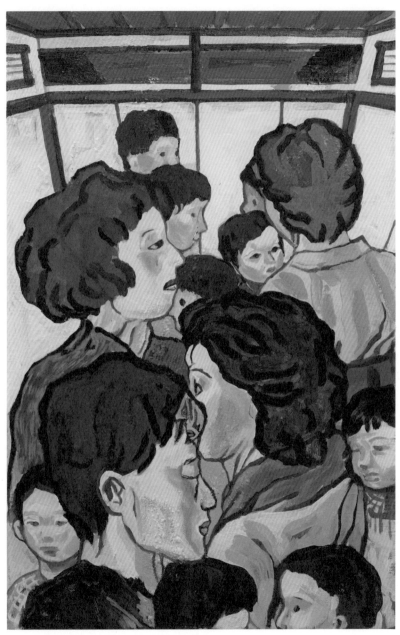

부산집 다다미방의 세 식구 _ 2015 _ acrylic on canvas _ 53.0×33.4cm (황순원 소설<곡예사>)

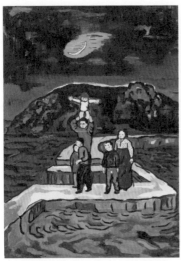

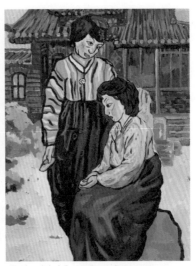

곡예 _ 2015_ acrylic on canvas _ 65.1×45.5cm
(황순원 소설<곡예사>)

대구집 노파와 아내 _ 2015_ acrylic on canvas _
45.5×33.4cm (황순원 소설<곡예사>)

저녁바다 노천주점의 나 _ 2015_ acrylic on canvas _ 37.9×45.5cm (황순원 소설<곡예사>)

물이 밀려들곤 하던 집 _ 2016 _ acrylic on canvas _ 72.7×72.7cm (이승우 소설)

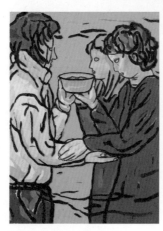

깊고편안 _ 2016 _ acrylic on canvas _
72.7×53.0cm (정인 소설)

결국 _ 2018 _ acrylic on canvas _ 52.9×45.7cm
(김명순 소설)

맺음이다. 언어로 된 문학작품과 이미지로 된 미술작품이 함께하지만, 한쪽이 다른 쪽에 당연하게 종속되는 그런 관성적인 힘이 작동하지 않는 어떤 제3의 장, 혹은 제3의 지대를 형성한다. 여기서 이 둘은 동등하게 서로 교차하면서 비교되고 서로 자극하는 방식으로 소통하고 있다. 그것은 책의 지면과 같은 좁은 면 안에서든, 이번 전시처럼 이미지가 텍스트로부터 멀리 떨어져 있는 좀 더 넓은 범위에서든 상관없이 독특한 힘의 주고받음이 일어난다. 방정아의 그림들은 문자들과 함께 있으면서 그림은 문자가 아님을 그 자체로 드러내고 있다. 畵非文이다.

구체적으로 방정아 이미지가 가진 언어에 대한 비종속적 힘은 어떤 식으로 발휘되고 있는가? 위에서 언급한 그림들뿐만 아니라, 방정아 작업의 전체적인 흐름 속에서 볼 때, 근래 방정아의 화면은 쉽게 표현해서 '해체적'이라고 해야 할 것 같다. 어느 것 하나 확정적이거나 명확한 것이 없다. 선과 색과 이미지들이 부유하면서 진동한다. 평면 회화작업임에도 불구하고 화면이 움직이는 것처럼 느껴지기도 한다. 한 사람, 혹은 한 사물들이 한 화면 위에서 겹쳐 그려지고 또 생략되기도 하는 등등. 뿐만 아니라 화면의 진동 때문에 하나의 그림을 볼 때 마다 시시각각 다른 느낌으로 다가온다. 그것은 익숙한 재현적 서사를 해체시킨다. 이 모든 점들이 이번에 전시된 그림들에도 해당한다. 예를 들어, 황순원의 <곡예사>에 들어간 그림 '대구집 노파와 아내'는 그 그림 자체로

그 속에서 _ 2016 _ acrylic on canvas _ 110×72.6cm (김혜순 시)

호기심과 흥미로움을 자극한다. 소설 내용과 관련해서 보아도 그것은 다양한 느낌과 이야기로, 혹은 주인공의 간절한 마음이나 어려움을 이미지적으로 잘 보여주고 있다. 그것이 단순히 소설 내용에 대한 종속이 아님을 보여주는 아주 작은 예 중 하나는, 주인공의 딸이 잃어버린 신발은 한 짝인데, 그림에 그려진 노파와 아내는 아이 신발을 각각 하나씩 들고 있는 점이다.

결론적으로 방정아의 이번 전시에서 발휘되는 바는 다음과 같다고 하겠다.

'畵緣文하나 畵非文이다.'

방정아

홍익대학교에서 회화를 전공했고 한참 시간이 지난 후 동서대학교에서 IT & DESIGN 전문대학원에서 영상디자인을 전공했다. 1968년 부산에서 태어나 대학시절과 그후 몇년 서울에서 지낸 시기를 빼면 거의 부산에서 살아왔다. 부산의 특수한 지형과 사람에 관심이 많아 회화작업에서도 줄곧 표현해왔다. 최근엔 핵발전에 관한 문제의식을 가지고 작업해 오고 있다.

<2021 올해의 작가상> 전시에 참여했으며, 20여회의 개인전과 다수의 기획전에 참여했다. 국립현대미술관, 부산시립미술관, 대전시립미술관, 경남도립미술관, 일본 후쿠오카 아시아미술관에 작품이 소장되어있다. 현재 부산 산복도로 마을에서 작업 중이다.

이동근 人
아리랑 예술단 名
2021.3.5.~3.27 時

리
셋`
보
편

'아리랑 예술단'은 탈북민들이 만든 공연단체다. 북한을 탈출했지만, 남한에서 살아가기 위해 북한 노래와 춤을 콘텐츠로 공연한다. 이동근은 이들을 주제로 7년 넘게 작업하고 있다. 아니, 함께 해오고 있다고 하는 편이 좋겠다. 단원들의 공연은 물론이고 단원들과 개별적으로도 인연을 맺으며 친구로서의 관계를 지속해오고 있다.

'아리랑 예술단' 작업은 대략 두 가지 프로젝트로 진행되었다고 한다. 하나는 '아리랑 예술단'의 공연 모습과 무대 뒤의 모습을 기록하는 것이다. 다른 하나는 주된 탈북경로인 두만강 주변의 풍경을 기록하는 것이다. 전체적으로 <아리랑 예술단> 프로젝트는 인물사진과 풍경사진으로 구성되고, 거기에 영상작업도 더해진다. 영상은 인물과 풍경이 입체적으로 섞이면서 우리가 그들의 과거와 현재에 얽힌 스토리에 좀더 가까이 접근할 수 있도록 해준다.

2019년 이동근은 이 <아리랑 예술단> 프로젝트로 일우사진상 다큐멘터리 부문 수상자로 선정되었다. 수상 기념으로 그해 겨울 서울 일우스페이스에서 <아리랑 예술단: 유랑극단>이라는 제목으로 개인전을 열었고, 더불어 기념도록 『In the spotlight-아리랑 예술단』도 발간되었다. 이 도록은 대한출판문화협회 서울국제도서전에서 공모로 시행한 '한국에서 가장 아름다운 책 10권' 중 한 권으로 선정되었다. 이번 책방 비온후에서의 전시는 그 선정을 기념하여 열렸다.

이처럼 이동근의 '아리랑 예술단' 프로젝트가 유력한 기관의 수상으로 이어진 것에 비하면 현실적으로 탈북민에 대한 우리 사회의 시선은 적고 차갑다. 이러한 현실이 작가에게 이를 주제로 작업을 하도록 만든 이유가 아닐까 싶다. 작가는 이런 작업을 통해 무엇을 보여주고 무엇을 이야기하고 싶은 것일까?

이동근의 방식은 언제나 다큐멘터리다. 있는 그대로의 사실적 기록이 목적이다. 기록의 순수성을 믿는 그의 작업, 그래서 미적이거나 지적인, 혹은 감상적 개입이나 판단을 최소화하고, 그들의 삶의 장면을 최대한 일상적 눈높이에서 보이는 그대로 카메라에 담는다.

이러한 태도와 방법은 자칫 탈북민들의 삶을 작품을 위한 소재거리로 대상화하고 있지는 않은지, 그들의 삶을 호기심 어린 구경거리로 소비

하도록 만드는 것은 아닌지 하는 작가적 고민을 짐작하게 하지만, 그것에 그치지 않는다. 그것은 작가가 이러한 작업을 통해 전하고싶은 것, 즉 그들 또한 일상을 살아내야 하는, 우리와 똑같은 보편적 존재라는 사실을 보여주는 방법이며 동시에 그 내용인 것이다.

<아리랑 예술단> 작업은, 앞서 결혼이주여성들의 삶을 다룬 <초청장> 시리즈와 함께 어느 곳에도 온전히 속하지 못하고 끊임없이 낯선 시선 속에서 이방인으로 살아갈 수밖에 없는 사람들에 대한 이야기다. 이번 작업은 결국, 이동근 작업의 기저를 이루는 핵심적 주제, 이른바 '디아스포라'에 대한 문제의식의 확장이며 심화인 것이다. '강제적인 이유로 흩어지거나 이주한 사람들'이라는 의미의 '디아스포라'는 오늘날, 단순히 지리적 이동만이 아니라, 사회의 지배적인 질서나 문화에 편입되지 못하고 끊임없이 타자화되는 삶을 의미하는 말로 확장되었다.

'타자화'는 나와 다른 것을 대상화하며 나와 분리시키는 것이다. 사회에서의 타자화는 기존의 질서나 가치를 절대적인 보편으로 여기며 그러한 체계에서 벗어난다고 여겨지는 자들을 배제하고 소외시키는 현상으로 나타난다. 그것은 종종 혐오로 이어지기도 한다. 이동근의 작업은 그러한 타자화의 폭력적인 힘 앞에서, 누구에게나 해당하는 더 폭넓고 더 본질적인 보편성을 제안하는 듯하다. 그것은 생명 혹은 '삶'이라는 것이다. 그들도 우리 모두처럼 삶을 살아가야하는 '사람'이라는

점에서는 타자가 아닌 것이다.

스포트라이트를 받는 화려한 무대, 순서를 기다리며 대기하는 무대 아래, 그들의 기구한 운명이나 고달픈 현실을 역설적으로 보여주는 듯한 반짝이는 소품들과 화려한 화장과 의상들, 죽음을 불사하고 건너온 두만강 주변의 황량한 풍경, 생사를 알 수 없는 가족을 그리워하며 자신의 얼굴을 합성해서 넣은 예린 씨의 가족사진 등등. 이러한 장면들은 이동근의 방법, 즉 '일상적이고 평범한 시선을 지향하는' 방법을 통해서, 존재하지만 존재하지 않는 것처럼 여겨졌던 사람들의 삶을 우리 눈앞에 존재하도록 만든다.

이동근의 작업은 차별 반대나 다양성 존중과 같은 사회적 주장이 강하게 드러나는 방향으로 흐르기 쉬운 주제를 다룬다. 그러나 나에게 이동근의 작업은 주장을 암시하거나 드러내기보다는 오히려 우리에게 다양한 질문을 하게 만든다는 점에서 더 의미가 있다.

보편성이란 무엇인가? 개별적 특수성을 존중할 수 있는 보편이란 가능한 것일까? 우리는 왜 끊임없이 사회적 타자를 만들어내려고 하는 것일까? 무엇이 그들을 타자로 만드는 것일까? '아리랑 예술단'의 공연에서 우리는 무엇을 보고 싶어 하는 것일까? 우리는 어떤 시선으로 그들을 보아야 할까? 결국에는, 국가와 민족이란 무엇일까? 삶이란 무엇일까? 와 같은 근본적인 질문과 마주하도록 만든다.

나는 이동근 작가와의 개인적인 인연으로 <아리랑 예술단>작업이 전시되고 책으로 만들어지는 과정을 대략 볼 수 있었다. 전시장에 걸릴 대형사진으로 만들어지기 전에 작은 사이즈의 아리랑 예술단 사진을 작가의 작업실에서 보았고, 대형전시장에서의 전시도 보았으며, 사진들을 글과 함께 엮은 책으로도 보았다. 그리고 마지막으로 <전시공간 보다>에서의 전시도 보았다.

그저 작은 크기의 사진으로 보았을 때와 거대한 전시장에서 어떤 기획에 따라 배치되고 확대된 사진들을 보았을 때, 그리고 그것이 글과 함께 책으로 엮여있는 것을 보았을 때, 마지막으로 소규모로 집약된 <전시공간 보다>에서의 작은 전시를 보았을 때 그 작업들에서 보이는 것도 달라지고 생겨나는 질문의 결도 달라지는 것을 알게 된다.

특히 기록된 이미지로서의 '사진' 자체가 나에게 주는 것과 나름의 질서와 설명이 부가된 '책'이 나에게 주는 것 사이에서 큰 차이를 감지하기도 한다. 이미지와 언어는 전달하는 방식이 근본적으로 다르지만, 이동근의 작업에서 그 둘은, 삶의 진실에 우리가 더 본질적으로 다가가고 성찰하도록 상호보완하는 길을 보여주고 있다는 점은 분명한 것 같다. 사진은 그 이미지의 순수한 힘으로, 책은 이번 프로젝트를 맥락화하고 서사화하는 힘으로 그런 것들을 해내고 있는 것이다.

이동근

부산 출생으로 경성대학교 멀티미디어 대학원 사진학과 순수사진전공 졸업 후, 사회적 소수자에 대한 지속적인 관심을 가지고 다큐멘터리 작업을 진행하고 있다. 사회·경제적 환경과 정치·이념적 이유에 의해 삶의 터전을 잃어버리고 자신의 정체성마저 잃어버리고 살아가는 경계인들의 삶과 경계에 관한 이야기들로, 결혼이주여성과 가족, 탈북자 등 디아스포라에 관한 심층적인 작업을 하고 있다. 요즘은 분단과 경계로 인해 나타나는 사회문화적 관점의 풍경을 사진과 영상으로 남기는 작업을 진행하고 있다.

 <초청장 An Invitation>(서울 KT&G 상상마당 갤러리, 2013) 포함하여 10회의 개인전과 PHOTOVILLE2018, New York, USA외 다수의 단체전에 참여하였으며, 제10회 일우사진상 다큐멘터리 부분 수상, 제5회 KT&G 상상마당 한국사진가 지원프로그램 최종작가로 선정되었다. 여러 곳에서 사진관련 강의를 하였으며, 현재 경성대학교 사진학과 외래교수로 재직 중이다.

형식과 자유

이번 장에서 소개할 네 작가의 작업의 공통점은 전통적인 장르 구분으로는 접근하기가 어렵다는 점이다. 사각 액자에 들어있지만 '회화'가 아니고, 입체물이지만 그저 '조각'이라고 부를 수 없다. 그들의 작업은 전통적인 표현방식과 개념적 정의의 경계를 흐리면서 그 범위를 확장시킨다.

특히 첫눈에 주목되는 점은 그들이 사용하고 있는 작품의 재료와 전시방식, 굳이 말하자면 이른바 '형식'의 측면이다. '형식'이라고 하면 곧바로 '내용'이라는 말이 따라온

다. 그러나 예술에서 형식과 내용을 따로 구분하는 것이 가능할까? 그러한 구분은 분석의 편리를 위해 부분적으로 언어나 관념 속에서만 가능한 일이지 않을까 싶다. 우리가 하나의 작품을 통해 체험하는 것은 그러한 형식과 내용의 분리를 떠나 작품 자체에서 벌어지고 있는 사태의 정수, 혹은 진실이라고 표현할 수 있을 만한 것과 만나는 일이리라.

마르틴 하이데거에게 '진리' 혹은 '진실'은 알레테이아aleteia다. 보통 비은폐성이라고 번역된다. 그것은 근원적인 참모습이 은폐를 벗고 환하게 드러나는 것을 의미한다. 여기서 진리는 '밝힘'과 '은폐'의 대립적인 투쟁을 통해 '생성'되는 것이다. 하이데거는 그러한 투쟁을 통해 진리가 발생하는 탁월한 장소가 바로 예술작품이라고 말한다. 작품 안에서 사물의 은폐되지 않은 참모습이 드러난다는 말이다.

작품 안에서는 '세계'와 '대지'의 투쟁이 일어난다. '세계'는 인간이 펼치는 삶, '대지'는 그러한 삶의 토대인 자연이리라. 미술작품으로 한정해서 보자면 '세계'는 작품이 드러내는 의미나 내용, '대지'는 작품의 물질적 소재나 재료라고 할 수 있겠다. '세계'는 열리면서 밝혀지고, '대지'는 다른 그 무엇으로도 해명되기를 거부하면서 자기 자신 그대로 닫혀있으려고 한다.

세계의 개시성과 대지의 폐쇄성. 이 둘은 작품이 갖는 두 가지의 본질적 성격이다. 서로 다르고 대립적이지만 분리될 수 없다. 세계는 대지 위에 근거하면서도 대지를 극복하려고 하고, 대지는 세계를 관통하면서 자신 가운데로 묶어두려고 한다. M.하이데거 『예술작품의 근원』 참조 우리가 예술작품을 통해 체험하는 진리란 이처럼 상호대립적이면서 동시에 상호귀속하는 그 역동적인 운동이 통합되는, 그런 사태 속에서 드러나는 것이라고 하겠다.

하이데거의 예술/진리론은 헌신, 봉헌, 안식과 같은 종교성이 짙은 개념들로 이어지면서 더 심화되고 심오해진다. 그러한 난관에도 불구하고, '세계와 대지의 투쟁'이라는 개념은 모방적 재현주의와 순수형식주의 모두를 거부하면서 작품을 단순한 미적 대상이 아니라 진리가 일어나는 역동적인 사건으로 확장시킨다. 하이데거의 예술론을 길게 설명한 이유가 거기에 있다.

하이데거는 작품을 구성하는 두 본질로 의미세계와 재료대지를 상정한다. 그러나 그것을 기계적 이분법으로 구분하기보다 둘 사이의 긴밀하고 혼용된 대립귀속적 관계에 주목하면서 그것이 생성하는 사태 혹은 사건과 만나는 길을 안내하고 있기 때문이다. 이러한 점에서 하이데거

의 예술론은 오늘날의 다양하고 전복적인 예술적 시도들에 다가가도록 하는 틀로서 여전히 유용한 면이 큰 것 같다.

이번 장에서 소개할 윤필남, 김경화, 변대용, 유미연, 이 네 작가의 작업에서 내가 흥미로운 부분도 그런 것이다. 각 작가가 선택한 재료나 형식이 작품이 발산하는 세계와 어떻게 긴장 관계를 맺고 있는지, 그러한 긴장관계가 어떠한 특별하고 개별적인 진실을 드러내고 있는지, 그런 것들과 만나고 싶다. 그것은 한마디로 '형식'이 어떻게 '자유'에 이르고 있는지에 관한 것이다.

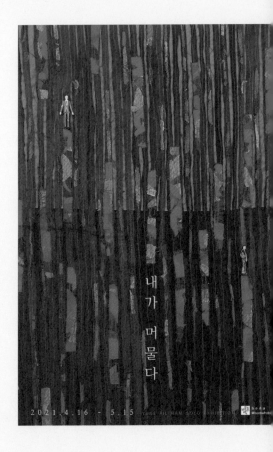

무용의 쓸모

윤필남의 '대지^{재료}'는 직물, 즉 '천'이다. 천으로 작업한다. 윤필남의 작업은 크게 두 가지 양상으로 전개되는 것 같다.

하나는 직물 자체가 드러내는 감각과 정서를 그대로 전달하는 방식이다. 각각의 천들은 그 소재나 색에 따라 참으로 다양하고 섬세한 감각과 정서를 자극한다. 그 다양한 조각들이 하나로 이어져 조합되었을 때, 그러한 자극들은 차이를 통해 한층 고조된다. 색면추상을 닮은 듯하지만, 실제로 여기서 고조되는 것은 시각보다는 우리 몸에 더 직접적인 촉각이다. 촉감의 바다, 그것이 직물이 가진 고유함이다.

다른 하나는 일상적인 사물들을 천으로 재현하는 방식이다. 의자, 컵, 다리미, 재봉틀, 전기 콘센트 등등이 주로 광목과 같은 단색의 천으로 만들어진다. 여기서는 사물이 더 사실적이고 구체적으로 묘사될 때 더 큰 희열을 준다. 이처럼 대조적으로 보이는 두 방향의 전개가 따로 또 함께 하면서 윤필남의 세계를 연다.

윤필남의 '세계^{내용}'는 '시간'과 '노동'이 아닐까 싶다. 바느질. 끊임없이 반복되는 길고 긴 시간과 그 시간을 채우는 고단한 몸의 수고. 그것들은 방법이면서 동시에 윤필남의 작품이 밝혀주는 세계이기도 하다. 색과 질감의 풍요로움이 대지^{재료}의 자기 보존성을 주장하는 것이라면, 그 지속적이고 수고로운 바느질은 시간과 노동의 존재를 밝혀준다.

부단한 손의 노동과 그 결과물은 그 자체로 시간을 증명해 보인다. 그

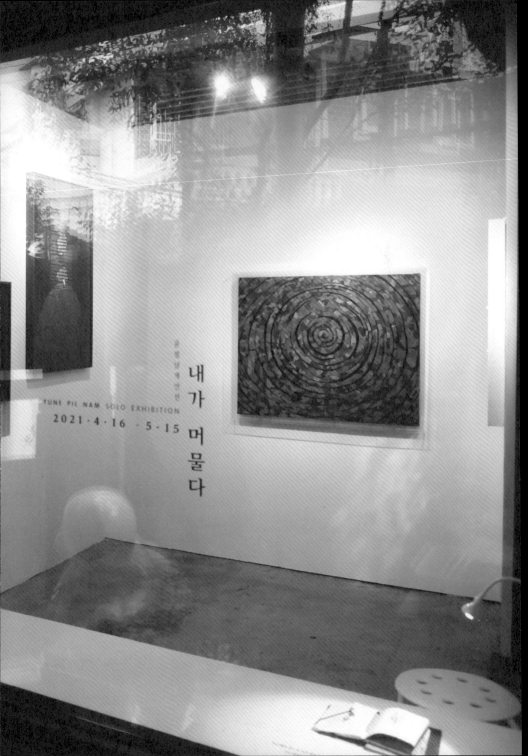

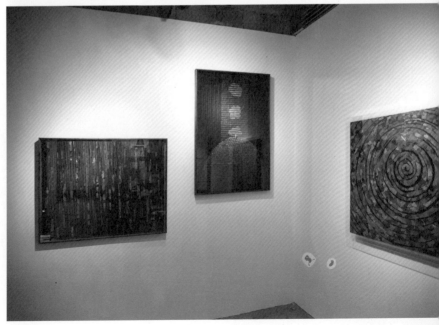

러나 여기서의 시간은 미래를 향해 나아가는 한 방향의 직선적 시간이 아니다. 실제로 윤필남 작품의 표면에는 수없이 많은 바느질 흔적이 있지만, '완성'이라는 미래를 향하고 있지 않다. 여러 겹 겹쳐지기도 하고 사방으로 향하기도 하며 때로는 이미지를 만들기도 한다. 이러한 작업이 보여주는 시간은 끊임없이 반복되면서 모이고 쌓이고 축적되면서 머무르는 시간이다. 작가의 표현을 빌리면 '과거와 현재와 미래, 죽음까지도 함께 머무르며 공존하는' 시간이다.

아이러니한 일은, 윤필남의 이러한 노동집약적인 작품이 자연을 닮았다는 점이다. 인간의 노동은 있는 그대로의 자연을 가공하고 변화시켜 문화로 만드는 일이었다. 그런데 손으로 직접 만지면서 만드는 일과 그것의 결과물, 그것은 오늘날 모든 것이 기계화되고 나아가 물리적 차원을 벗어난 가상의 디지털 이미지들이 지배하는 세계에서 보자면 오히려 자연적인 것에 가깝게 느껴진다.

윤필남의 작업이 이처럼 역방향으로 향하고 있는 점은 '천'이라는 재료의 사용에서도 드러난다. 천은 옷이나 이불 같은, 생활에 유용한 목적을 위해 생산된 것이지만, 윤필남의 노동은 그 유용성을 탈각시키고 무용하게 만든다. 직물의 '촉감의 바다'가 그 자체로 넓고 깊을수록, 천으로 만든 사물이 정교하면 할수록 그것의 무용성은 더 크게 부각되고, 그 '무용함'에 우리를 직면시킨다. 이제 '천'은 사회적 용도라는 인간의

목적지향적 관심과 무관하게, 무심히 존재하는 자연의 자리에 놓이는 듯하다. 쓸모를 무용하게 만드는 쓸모. 예술의 쓸모가 아닐까? 그렇다면 예술의 쓸모는 어떤 쓸모일까?

제인 오스틴은 자신의 소설을 이렇게 묘사한다. "아주 가는 붓으로 작업을 하여 많은 노동을 한 뒤에도 별 효과가 나타나지 않는 아주 작은 상아." 윤필남의 작업을 떠올리게 한다. 알랭 드 보통은 이 구절을 자신의 책 『불안』에 인용하면서, 별 효과가 나타나지 않는 것 같지만, 그럼에도 예술은 삶과 사회에 큰 쓸모가 있음을 여러 작품을 예로 들며 역설한다.

요약하면, 예술은 삶의 깊은 긴장과 불안, 즉 존재의 부족한 부분을 해석하고 그것에 대한 해법을 제시할 수 있다. 어떻게? 알랭 드 보통이 볼 때, 예술은, 무엇보다 표준적인 사회적 위계와 틀에 대한 문제를 제기하고, 무엇이 중요한가에 대한 지배적이고 물질적인 관념에 도전하는 태도를 보여주는 것으로 해법을 제시한다. 예술은 그러한 지배적 관념과 질서로 인해 가려진 것, 존재하지만 보이지 않는 것을 보여준다. 그래서 그는 예술은 감추어진 삶의 목격자라고 말한다. 기존의 '사회적 쓸모를 무용하게 만드는 힘으로서의 쓸모'다.

윤필남의 세계도 그렇다. 고유한 자기만의 대지를 가지고 인간 보편의 문제를 세계화해왔다. 그런데 이번 전시에서는 그러한 보편을 이루는

Meditation _ 2006 _ Mix media _ 81X136cm

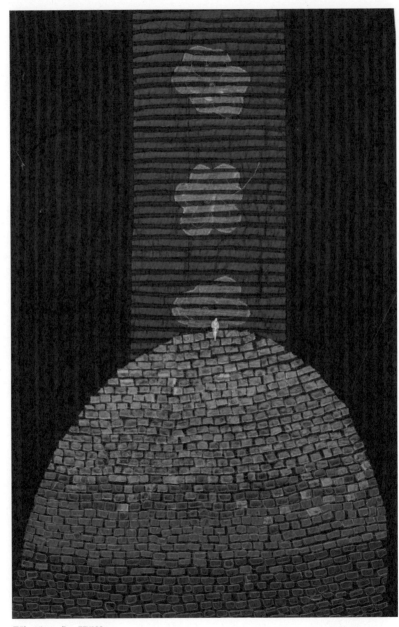

공감 _ Mix media _ 75X100cm

Meditation _ 2012 _ Mix media _ 100X70cm

Meditation _ 2007 _ Mix media _ 95X75cm

개별자로서, '자기 자신'에 대해 이야기한다. 이번에 전시된 작품들은 오래전에 제작되고 또 이미 발표도 했던 것들이라고 알고 있다. 그것들은 대부분 사각 프레임에 담겨있다. 작가 노트를 참고하면 그것들은 '벽'인 것 같다. 삭막한 도시의 거칠고 차가운 콘크리트 벽. 거기서 작가는 현대도시를 살아가는 사람들의 온갖 흔적들을 본다. 직물의 조합으로 만들어진 그 사각 바탕에 기성품인 아주 작은 인형들이 붙어있다. 인간 존재의 불안과 외로움이리라. 이처럼 이 작품들은 그것이 만들어지고 발표될 때의 문제의식을 담고 있다. 작가는 왜 이 작품들을 다시 꺼내었을까?

전시장에 놓인 작가의 노트, 일기와 낙서가 담긴 그 노트가 심하게 훼손되어 있다. 볼펜이나 칼이 거칠게 반복되면서 찢긴 날카로운 흔적이다. 작가의 손등에서 나는 그것들과 꼭 닮은 수많은 흔적들을 본다. 그제야 벽에 걸린 작품에서도 그 상처와 흡사한 거친 흔적들을 도처에서 발견한다. 그렇게 그 오래된 작품들이 현재화된다. 작가는 거기서 현재의 자기 마음과 만나고 있는 것이리라. 전시 제목 <내가 머물다>. 작가는 막다른 슬픔과 고통 속에 깊이 머물러있는 것 같다.

상처로 가득한 그 손에 '자르는' 칼이 아니라, '이어주는' 바늘을 다시 쥐면 좋겠다. 하지만 그녀가 겪고있는 고통의 깊이를 감히 짐작하기도 어려운 내가 어떻게 쉽게 그렇게 말할 수 있겠나. 그저, 윤필남이 그전

에 자신의 작품을 통해서 우리에게 주었던 것을 이번에는 작가가 거꾸로 되돌려 받을 수 있기를 바라는 마음만이 간절하다. 그 돌보고 위로하며 회복시키는 '노동'과 '시간', 그 자유롭고 아름다운 세계가 우리에게 주었던 위안과 평화를……

윤필남

동아대학 및 동대학원을 졸업하였으며 8회의 개인전과 50여 회의 기획전에 참여하였다.
2016년부터는 연극 의상 및 프로젝트 미술에도 참여하고 있다.

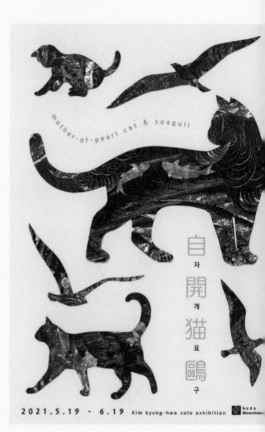

이중의 덫

김경화는 설치미술가다. 이곳저곳 자꾸 돌아다닌다. 뭔가를 끊임없이 만지면서 자르고 붙이고 엮고 잇는다. 그리고 그것들을 걸고 늘어놓고 세우고 매단다. 미술가라고 하는데, 작업실에는 온갖 잡동사니(?)로 가득하고 재봉틀이 돌아가며 수시로 먼지를 풀풀 날린다. 만약 멀리서 김경화의 이런 움직이는 모습만 본다면 누구나 이런 질문을 할 것이다. "도대체 저 사람, 뭐 하는 사람이야?" 그런 질문이 든다면 조금만 더 가까이서 지켜보자. 금방 그녀가 무엇을 하고 있는지 알 수 있게 될 것이다.

김경화가 만지는 재료는 다양하다. 자투리 천, 폐박스, 시멘트, 폐콘크리트 등등. 이번에는 자개농이다. 공통점이 보인다. 이 재료들은 대부분 방치되거나 버려지거나 하찮은 것으로 여겨지는 것들이다. 작가가 이런 것들을 만지면서 보여주고자 하는 것, 그것도 바로 그런 것이다. 밀려나고 잊히고 소외된 것에 관한 것이다.

예를 들어, 폐박스로 만든 <소망세트>는 조선시대 민화를 입체적으로 재구성한 것이다. 민화에는 거칠지만 허식 없고 소박한 민중적 삶의 정서와, 자연과 더불어 사는 건강하고 낙천적인 세계관이 담겨있다. 지금은 잊혀지거나 외면되는 정서와 가치들이다.

시멘트와 폐콘크리트로 만든 비둘기와 고양이는 급변하는 도시에서 삶의 터전을 잃고 떠도는 존재들에 대한 이야기다. 단지 인공적인 환경

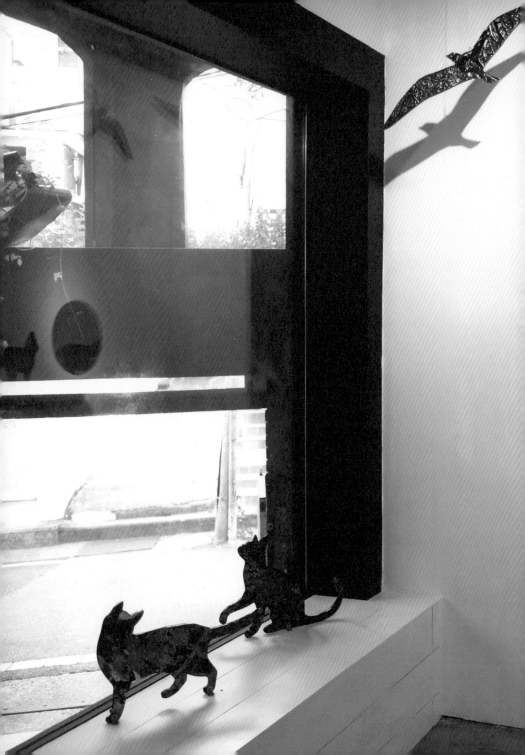

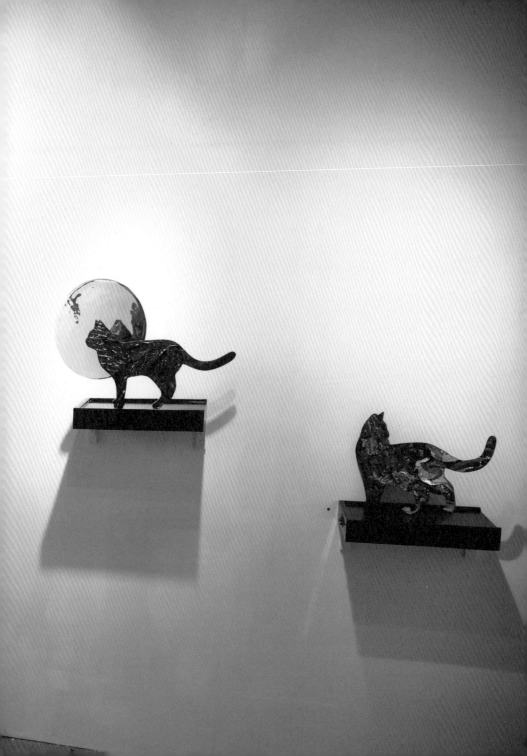

속에서 자연적 생태계를 잃어버린

고양이나 비둘기만의 이야기는 아니다. 지금

과 같은, 개발과 변화 일로의 시스템은 필연적으로 그러한 존재들을 끝

없이 양산한다. 인간도 예외가 아니다.

김경화 작가가 하는 일은 잊히고 배제되고 소외되는 현상과 존재들이

우리 사회에서 끊임없이 발생하고 있다는 사실을 보여주는 일이다. 관

람자인 내가 그것을 직시하기를 바라는 마음으로……. 직시란 사태의

진실을 참되게 보고 느끼는 것이다. 그러한 직시의 경험은 우리의 눈을

가리고 멀게 한 것이 무엇인지에 대해서 질문하게 만든다.

무엇이 나와 우리를 소외시키고 배제하는가? 특히 김경화의 동물에 대

한 관심은 '도시가 서 있는 이 땅은 과연 인간만을 위한 것일까?', '우리

는 다른 존재들과 어떻게 더불어 살아가야 할까?'와 같은 근원적인 질

문으로 나를 이끈다. 그런 질문들에 마주해서 관람자 각자들이 발견

하는 다양한 답이나 깨달음, 그것이 바로 김경화의 작품이 밝히고 싶

어하고, 또 실제로 밝히고 있는 세계이리라. 김경화는 이처럼 작품을

제시하기만 할 뿐, 주로 열린 감상을 기대하고 지향해왔던 것 같다.

이번 전시는 그러한 질문들에 대한 작가 나름의 대답 혹은 지향을 좀

더 적극적으로 보여주고 있다. 폐기된 자개농을 통해서다. 작가가 자개

를 사용하기 시작한 것은 훨씬 이전부터다. 2014년 <소망세트> 안에서

이미 자개로 만든 물고기를 볼 수 있다. 그때
는 평면적인 이미지에 부분적으로 붙이는 방법
이었다면, 이번에는 입체적인 작품 전체가
자개다. 전시장에는 자개로 만든 고양이와 갈매기가 놓이고 걸려있다.
겉으로 보기에는 그것이 어떤 방법으로 만들어졌을지 도무지 짐작이
가지 않을 만큼 형태감이 산뜻하고 완성도가 높다.

자개농의 전면에는 대개 십장생을 비롯하여 산, 구름, 바다 같은 자연
풍경이 담겨있다. 작가는 그 자개문양들을 하나하나 떼어내어 고양이
와 갈매기의 몸에 재조합했다. 고양이와 갈매기의 몸에서 물고기가 노
닐고 나비가 날며 바위와 소나무가 산다. 정자도 있고 집도 있다. 모든
생명의 본질적 염원인 무병장수도 삼라만상의 공생 안에서나 가능한
일이라는 듯, 너와 나의 구별이 무의미하다는 듯, 그렇게 천연덕스럽게
겉과 안이 함께한다. 고양이와 갈매기들의 몸이 그런 이야기들을 다채
로운 빛으로 발산하고 있다. 그렇게 스스로 열어 보여준다. 자개묘구自
開猫鷗다.

김경화 작업이 우리를 포섭하는
방법은 이중의 덫이다. 소외된
것으로 소외를 말한다. 잊힌 것
으로 잊힌 것을 말한다. 차갑고 거

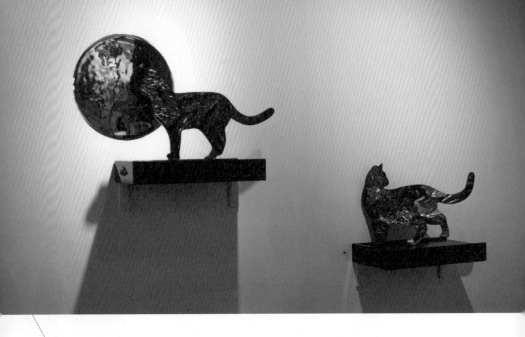

친 시멘트와 폐콘크리트로 도시의 피폐한 삶을 이야기하고, 폐기된 자개농이 담고 있는 자연풍경으로 평화로운 공생을 이야기한다. 김경화의 작품이 열어주는 '세계'가 뚜렷하게 보인다. 그러나 김경화는 그러한 세계로서의 의미나 내용을 따로 설득하거나 주장할 필요가 없다. 왜냐하면 세계내용가 대지재료를 통해 스스로 펼쳐지기 때문이다. 대지가 그 자신이 가진바 그대로를 드러내면 낼수록 작품의 세계가 발산되는 힘도 커진다.

고양이를 상처투성이로 보이게 하는 '폐콘크리트'와 갈매기를 아름다운 빛으로 반짝이게 하는 '자개'가 그 자체로 이렇게 묻는다. '인간적인

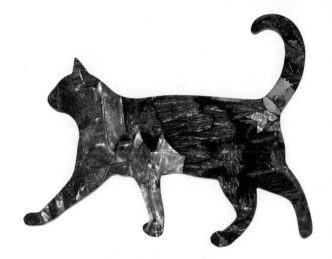

것이란 무엇인가?' 나는 거기서 이미 인간적인 것과 비인간적인 것에 대해 재고하고 더 깊이 성찰할 것을 주문받는다.

이제 김경화 작가가 왜 그토록 끊임없이 다양한 재료와 사물들을 만지고 붙이고 매달고 있는지, 그리고 그러한 일이 작가에게 얼마나 중요한 작업인지 짐작할 수 있을 것이다. 김경화에게는 '대지'가 바로 '세계'이기 때문이리라.

김경화

부산에서 활동하고 있으며, 도시에서 버려졌거나 방치된 소재들을 주로 사용하여 노동의 가치와 제도적 불평등에 대한 질문을 담은 설치미술을 하고 있다. 다년간 미싱을 이용한 재봉작업과 시멘트를 주소재로 작품활동을 했으며, 현재 골동 자개 가구를 주된 소재로 사용하고 있다. 공감과 협업을 기반으로 원도심지역에서 다양한 실험들을 진행한 경험으로 또 뭔가를 모색 중에 있다.

152 〉 표면과 이면, 그리고 다시 표면

<내일 눈이 온대요> 이번 전시 제목이다. 누군가 내일 눈이 온다고 알려준다면 나는 어린아이처럼 기대에 차서 즐거워할 것이 분명하다. 동심 어린 기대와 즐거움. 변대용의 작품이 불러일으키는 대표적인 정서다. 이러한 순수하고 천진한 정서가 변대용의 작품을 누구나 친근하고 편안하게 여기도록 만드는 요소다. 이번 전시를 구성하는 <북극곰 시리즈>도 그렇다. <아이스크림을 옮기는 방법>, <붓을 든 곰>, <꿈의 여정>, <아이스크림을 찾아 떠난 여행> 등 전시 작품들의 제목도 전시 제목이 주는 느낌과 다르지 않다.

표면. 이처럼 변대용의 작품이 주는 친근하고 따뜻한 정서는 주로 작품의 외관과 표면에서 비롯한다. 특히 작품의 스타일에 스며있는 '대중적 감각'이다. 변대용의 주인공들은 대개 대중적인 이미지에서 차용되거나 흡사 만화나 애니메이션의 캐릭터처럼 디자인되었다. 북극곰은 곰과 중에서도 가장 크기가 크고 무게도 수백kg에 이르는 북극 생태계 최상위 포식자라고 한다. 그런데 변대용의 북극곰은 그 크기가 무색하게 귀엽고 사랑스럽다. 친근하게 캐릭터화된 곰돌이 푸우나 애니메이션으로 만들어진 코카콜라 광고 속의 곰처럼 말이다.

눈과 아이스크림. 그렇다. 변대용의 주인공들이 꼭 닮은 이미지다. 미끄러지듯 유려한 곡선, 볼록볼록 손안에 들것 같은 볼륨감이 작품을 가볍고 달콤한 이미지로 만든다. 밝고 부드러운 파스텔조의 색상은 그러한

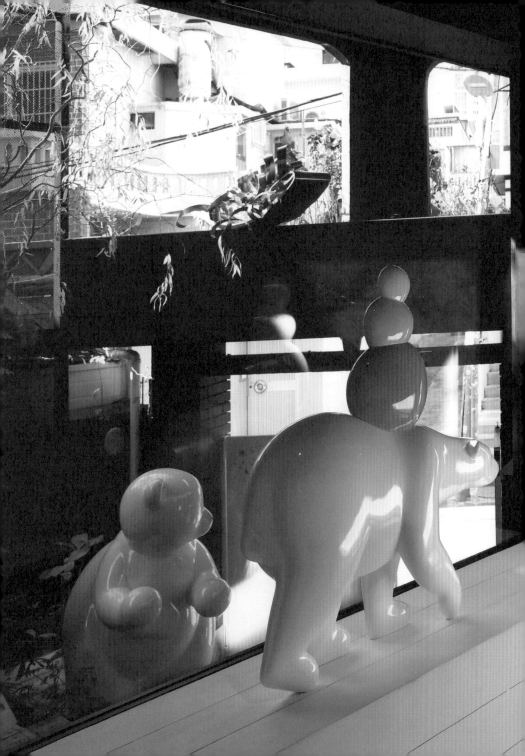

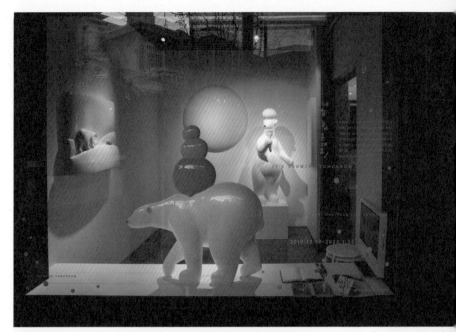

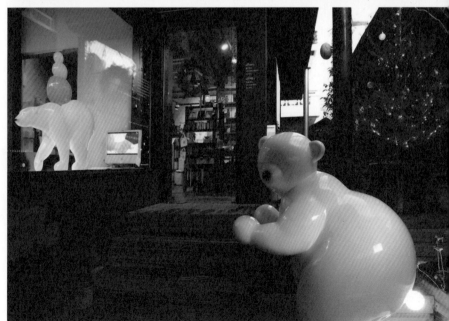

이미지를 한층 배가시킨다. 커다랗지만 전혀 육중하게 보이지 않는 주인공들은 마치 바닥에 발을 딛지 않은 느낌으로 우리를 현실세계를 살짝 벗어난 상상, 혹은 가상의 세계로 이끈다. 무엇보다 우리의 현실이탈을 부추기는 것은 그 매끄러운 표면의 반짝거림이다. 우리는 그렇게 변대용의 이미지에 매혹된다.

이면. 그렇지만 이러한 표면적인 유혹이 변대용 작품의 다가 아니다. 그의 작품이 대중적으로 사랑받는 이유에는 또 다른 면이 있다. 그것은 반짝거리는 표면의 이면에 작가가 슬며시 숨겨놓은 스토리다. 작가는 친근한 캐릭터를 통해 세상에 대한 작가의 문제의식을 제안하고 싶어 한다.

<북극곰 시리즈>는 기후변화로 멸종위기에 처한 북극곰에 대한 이야기를 품고 있다. 추운 북극에 사는 북극곰이 차가운 아이스크림을 찾는 설정은 지구온난화 문제에 대한 역설적 비틀기라고 할 수 있다. 아이스크림은 단지 그러한 비판적 경고의 매개로만 머물지 않는다. 냉정한 현대사회를 살아가는 현대인들에게 주는 달콤한 위안 혹은 회복해야할 사랑 같은 것일 수도 있다. 그 외에도 변대용 작가는 자신이 만드는 심미적이고 아름다운 형상들 이면에서 다양한 사회문제나 인간의 실존적 문제들을 이야기한다. 관람객은 그 유혹적인 표면 너머로 찬찬히 들어가 그 이면에 숨은 이야기를 발견할 때 변대용 작가의 세계에

더 깊이 다가가는 기쁨을 누리게 되리라.

다시 표면. 그런데 솔직히 말하면, 나는 변대용의 작품을 보면서 그러한 이면의 스토리에까지 이르지 못하는 경우가 더 많았다. 그 친근한 외관과 매혹적인 표면에 눈과 마음을 빼앗긴 채로 있다가 어느 순간 뒤로 물러서게 된다. 그것은 아마도 그 매끄러운 표면 때문이 아닐까 싶다. 그것은 너무 매끄럽고 완결적이라서 자꾸 미끄러진다. 이 미끄러짐은 나에게 일종의 낭패감이다. 유혹적이라 가까이 다가섰지만 다가서면 미끄러진다. 그래서 나는 표면에서 이면에 이르지 못하고 다시 표면으로 돌아가는 순환 속에 있다가 어느 순간 뒤로 물러서게 되는 것이다. 이 미끄러짐의 정체는 무엇일까?

그것은 위에서 살핀, 변대용의 주인공들이 나를 매혹했던 바로 그 모든 이유로부터 비롯하는 것 같다. 아이러니한 일이지만 나를 매혹했던 그 모든 것들이 나를 또한 미끄러지게 한다는 말이다. 특히 그 표면을 이루고 있는 것들이 그렇다. FRP Fiber Reinforced Plastics와 우레탄 도료. 전통적인 재료의 단점을 보완한 현대의 인공적인 재료다. 가볍지만 강하고 부드럽지만 영구적이며 선명하고 산뜻하다. 게다가 매끄럽게 반짝인다. 이러한 것들은 냉장고, 에어컨, 자동차 등 현대의 일상생활 곳곳의 표면에서 만날 수 있는 익숙한 감각이다. 플라스틱재질의 매끈한 표면, 팝적인 이미지, 장식성, 유려한 완결적인 마감 등은 공장에서 기계

후드를 입은 곰 _ 2019 _ FRP. 우레탄도장 _ 40X 36 X 107(h)cm

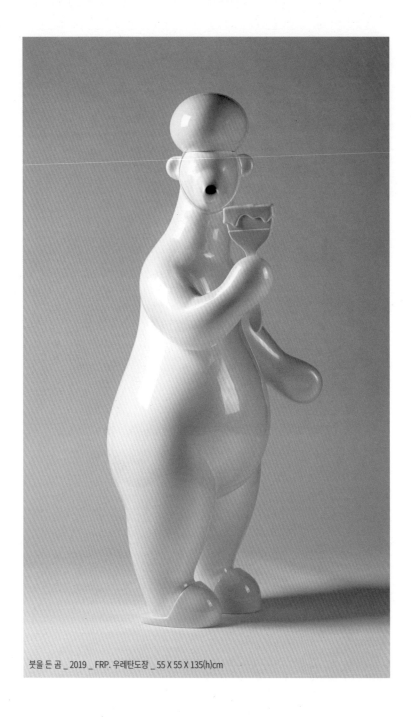

붓을 든 곰 _ 2019 _ FRP. 우레탄도장 _ 55 X 55 X 135(h)cm

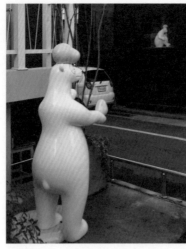

적으로 생산되는 공산품을 볼 때의 감각이 환기된다.

나는 동일한 대상 앞에서 금방 매혹되면서도 곧바로 죄책감과 비슷한 감정에 빠진다. 이면으로 나아가지 못하고 시각적 매혹에만 머물러있는 나, 예술작품 앞에서 공산품을 볼 때와 같은 감각을 환기하는 나를 발견하면서 낭패감에 빠진다. 나는 왜 처음에 표면에서 느껴졌던 순수, 천진, 즐거움, 사랑스러움, 달콤함과 같은 감정을 온전히 간직하지 못하는 것일까? 변대용의 작품은 나에게 친숙함과 낯섦이라는 두 개의 모순적인 감정이 해소되지 않는, 말하자면 종합에 이르지 않는 변증법적 관계를 보여준다고 하겠다. 이것이 변대용의 작품이 나에게 열어주는 세계다.

그 모순된 감정이 자유로움으로 해소될 수 있는 길은 그러한 시각적이

고 정서적인 즐거움과 쾌락을 일종의 '유희'로 여기는 길이 아닐까? 친숙함과 낯섦의 경계를 자유롭게 넘나들 수 있는 그런 것. 작가는 FRP로 형태를 뜬 다음, 그것이 유려하고 아름답게 마감되도록 하기위해서 수없이 표면을 갈고 닦는다고 한다. 그러한 반복적인 행위가 목적지향적인 욕망의 반영이라기보다 놀이나 유희의 차원이라고 한다면, 그것은 결국 자유의 차원으로 화할 수 있는 것이 아닐까? 욕망과 자유. 변대용의 작품들은 어느 쪽일까? 아마도 그것을 바라보는 사람의 마음에 달린 것이 아닐까 싶다.

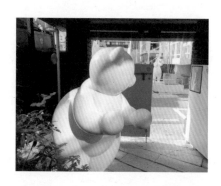

변대용

부산대학교 미술학과 조소를 전공했으며, 캐릭터와 인체, 백곰과 같은 동물을 사회비판적인 이야기와 유머러스한 작업을 하는 팝아트 작가로 대중에게 알려졌다. 2015년부터 <아이스크림을 먹는 백곰>이라는 시리즈에 조금 더 집중하고 있다. 그의 작업은 단순하면서도 명료한 형태와 이야기로 동화적이면서도 때로는 한국적인 감성을 보여준다. 백곰이라는 동물의 외양을 가지고 있으나 실상은 인간의 삶을 따뜻한 시선으로 바라보고 있다고 할 수 있다.

<당신의 위로와 위안>(암웨이 미술관, 2012), <내면풍경>(이상원 미술관, 2018), 곰곰이 보다(부산도서관, 2019)등 개인전 30여 회와 다수의 단체전에 참여하였다.

유미연 人名時

재현과 기억을 위한 방법들

2021.8.5.~8.28

모조풍경의 역설

제주도 4·3평화기념관에는 다랑쉬굴이 재현되어 있다. 다랑쉬굴은 1948년 군경토벌대를 피해 숨어있던 11명의 마을 주민들이 발각되는 바람에 집단적으로 희생된 곳이다. 1991년 발견되어 유해를 수습하고 시멘트로 입구를 봉쇄했다고 한다. 그 비극적인 굴의 내부가 기념관에 그대로 재현되어 있다. 나는 재현이 아니라 원본인 현장에 가보려 했지만 실패했다. 어렵게 찾은 진입로가 너무 좁고 길 양쪽의 무성한 억새풀들이 렌터카를 긁어대는 바람에 중도에 포기하고 말았다. 나는 다랑쉬굴 사건을 글을 통해 알게 되었고, 기념관의 재현을 통해 경험했지만, 실제로는 보지 못한 것이다. 오늘날은 대부분의 정보가 이처럼 간접적이다. 거듭된 재현만을 본다. 아니, 원본 없는 시뮬라크르의 세상이라고들 한다. 이럴 때 나는 진실, 사실, 근원, 본질…… 이런 것들의 의미에 대해 재고하게 된다.

꽃을 만들어 설치하는 유미연의 작업도 그런 이야기로 시작한다. 유미연 작가가 꽃을 만들게 된 계기는 자신의 이름에서 비롯했다고 한다. 아름다울 미美, 연꽃 연蓮. 작가는 이름을 통해 자신의 정체성을 탐구하고 그것을 작업화하면서 연꽃을 만들게 되었고, 그러고 난 후에야 자연 속의 진짜 연꽃을 제대로 인식하게 되었다고 한다. 미연이라는 문자, 만들어진 연꽃, 실제의 연꽃. 방향이 거꾸로다. 이번에 전시되는 꽃, 주로 꽃집 화환에 사용되는 오리엔탈 백합과 거베라도 마찬가지다. 만들

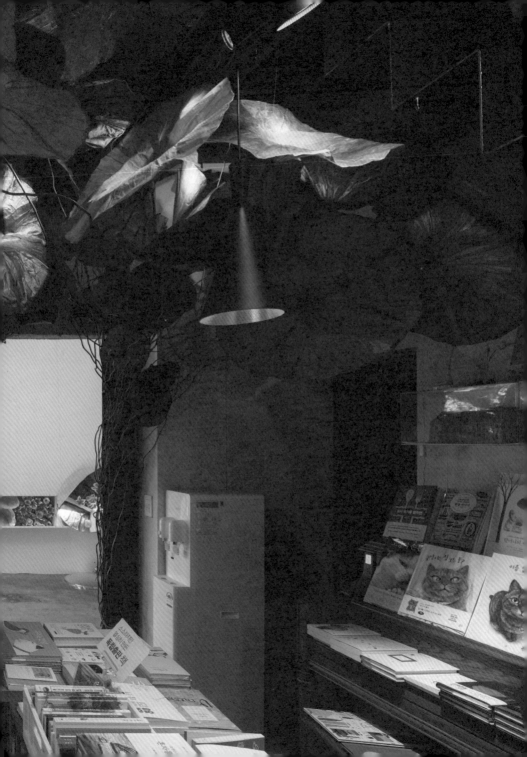

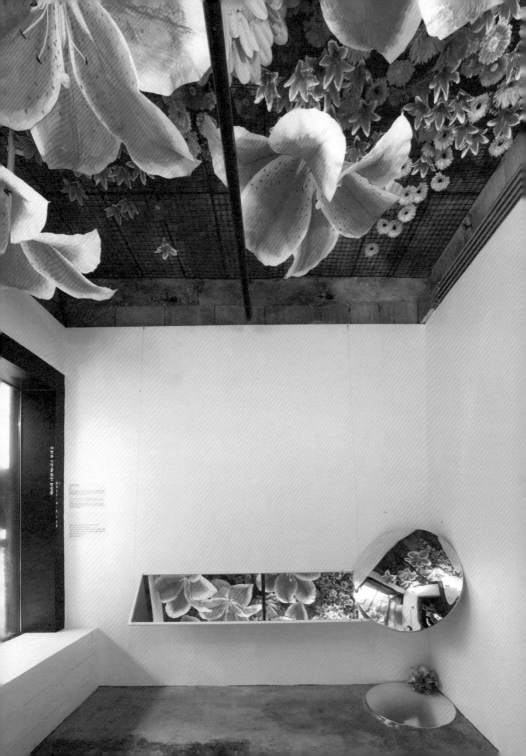

어진 조화造花를 통해서 생화를 알게 되는 경로다.

작가는 인공적으로 만든 오리엔탈 백합과 거베라와 연잎으로 전시장을 채웠다. 이삼일 만에 스펙터클한 풍경이 '만들어'졌다. 벽에는 진동모터의 힘으로 마치 바람에 날리듯 흔들리는 꽃과 자동급수기가 만들어내는 물방울을 비처럼 맞고 있는 초록식물의 영상이 재생되고 있다. 꽃도 연잎도 바람도 비도 모두 인공적인 풍경이고 거듭된 재현의 세계다. 우리는 완전히 만들어진, '재현의 세계'만을 본다. 여기에 진짜는 없다.

그런데 나는 전시를 보면서 '정말 그런가?'라는 질문을 지우기 어려웠다. 내가 '이 모든 것이 재현이고 가짜다'라고 결론짓는 것은 작가가 파놓은 함정에 빠지는 일이 아닐까 하는 생각이 들었다. 나는 이 모조풍경을 진실이나 원본의 의미가 상실된, 공허한 현대적 상황에 대한 반영으로, 혹은 그러한 상황에 대한 비판적 발언으로 결론짓고 싶은 마음이 들지 않았다.

그런 이유는, 역설적이게도 전시장의 모든 설치물이, '이것들은 모두 재현된 가짜다'라는 사실을 과하게 강조하고 있기 때문이었다. 울긋불긋한 꽃들은 실제보다 훨씬 크게 만들어졌고, 더군다나 그 쟁반같이 큰 꽃들이 천장에 매달려 아래를 내려다보고 있다. 수면 위에 한가로이 떠있어야 할 연잎들은 천장을 향해 줄기를 길게 꼬아 올려 수직으로 솟

아있으며, 전시장에 설치된 두 개의 거울은 그 만들어진 풍경을 다시 반복해서 재현하고 사방으로 방사하면서 '이것은 재현된 가짜임'을 수다스럽게 강조하고 있는 것 같았다.

멋진 풍경을 그린 그림을 보면서 실제의 풍경을 보는 듯한 느낌을 갖는다면, 재현의 원리가 자연스럽게 작동된 것이다. 그때 그림은 실제 풍경의 대체물이고 가상이다. 그런데 유미연의 설치물은 그 키치^{Kitsch}적 과장을 통해 자연스럽게 진행되어야할 재현적 인식의 흐름을 끊어버린다. 작가는 원본과 재현의 관계에 머물지 않고 거기서 한번 더 나아가 인식의 경로를 비튼 것이다.

그 결과로, 그 모조 풍경은 진짜 풍경이 되어버린다. 재현적 환영이 깨지는 순간, 그것은 원본과의 관계를 끊고 새로운 사물이 되는 것이다. 가짜가 가짜임을 공공연하게 공표함으로 인해서, 그것은 진짜를 재현한 대체물이나 가상이 아니라, 내 눈앞에 현존하는 실제 풍경이 되는 것이다.

그러한 결과는, 실로 전시장 전체에서 나를 압도하는 물적 공세와 감각적 자극에서 비롯한다. 이러한 대지재료의 공세가 어떤 강력한 세계내용를 발산한다면, 나아가 관람객에게 기존의 물리적 관념적 질서를 파열시키면서 억압되었던 것들을 해방시키는 힘을 느끼게 한다면, 그것은 바로 유미연의 풍경이 실제 공간을 차지하고 직접적으로 관람자의 감

각을 자극하는 물적 현존이기 때문이리라.

나에게는 이것이 바로 유미연의 모조풍경의 진짜 의미다. 여기서 '진짜' 란 진실이나 근원, 혹은 원본과 같은 본질주의적인 것과는 거리가 멀 다. 그보다는 현존이나 현전이라는 의미로서의 진짜를 말한다. 그런 의 미에서 유미연의 전시는 가짜를 통해 진짜를 말하는 역설을 보여준다 고 하겠다. 가짜를 통해 진짜를 보여주는 역설. 그것이 바로 예술이 가 진 힘이지 않을까? 다랑쉬굴을 직접 보지는 못했지만, 매년 제주도에서 열리는 4·3미술제의 예술작품들이 그 과거의 사건을 현재 진행형으 로, 그리고 다양한 관점과 감정으로 우리가 그 사건과 지금 여기서 마 주하도록 하는 힘을 보여주는 것처럼 말이다.

173

유미연

17회의 개인전(부산, 서울, 대전, 제천, 양양, 뉴델리)을 가졌고 해외전(히로시마, 토모노우라, 베이징, 파리, 뉴델리)과 다수의 기획전(2020 바마특별초대전, 2019 태화강야외국제설치전, 부산시립미술관, 김해문화의 전당, 광주시립미술관, 수원시립미술관, 양평군립미술관, 안산단원미술관, 서울과기대, 여수예술마루, 원주한지테마파크 등)에 참여하였다. 현재 부산을 거점으로 식물과 관련된 설치작업을 주로 하고 있다.

글쓴 이 김소라
펴낸 날 2022년 4월 15일 1판 1쇄

펴낸 이 김철진
꾸민 이 김철진
사진 이인미
교정 김슬기

펴낸 곳
비온후 www.beonwhobook.com
부산시 수영구 망미번영로 63번길 16
출판등록 2000년 4월 28일 제 2018-000013호

978-89-90969-08-8 03600
책값 15,000원

소동

보
다
에
서
전
시
를
읽
다

김경화

김범수

박성옥

방정아

변대용

오소영

유미연

윤필남

이동근

이선경

이진이

정지영

하미화

小
動

비온후는 2000년 4월 28일, 부산역 가까이
오래된 빌딩 4층, 건축사무소 구석 방 한 칸 더부살이로 시작했다.
그리고 6년 뒤 먼길 너머지만 광안리 바다가 보이는, 주인 잃은 목욕탕을 빌려
대안공간 반디와 함께살이를 하게 되었다. 미술과의 깊은 인연은 여기부터였다.
대안공간 반디와의 함께살이는 비온후에게 다양한 맛의 전시를 탐닉하게 해주었다.
그때가 가장 반짝이는 비온후였다. 5년간의 동거는 거칠었지만 아름다웠다.
2012년 비온후는 홀로살이를 시작했다. 온천천 옆 골목에 작은 목조 주택을 지어
자리를 잡고 책 만드는 일에 더 힘을 내려고 애를 썼다.
그래도 미술이 그리워 잡지(B-Clip)도 만들었다. 작가들과 느슨한 모임(보따리)을
작당모의 하면서 간간이 전시도 여행도, 이벤트도, 술자리도…. 그냥 즐거웠다.
다시 7년이 지나 지금의 비온후, 망미동 골목 오래된 곱창집 옆에 터를 잡았다.
낡고 늙은 2층 가정집을 고쳤다. 이번엔 책방도, 전시장도, 커뮤니티 공간도 욕심 내었다.
물론 늘 하던 책 만드는 일을 하면서… 자리를 펴는 일은 쉽지 않았다.
그래도 아직은 비온후를 바라봐 주는 이들이 너무 많아 점점 짙어지고 익어 갈 수 있었다.
2019년 겨울부터 그들 몇몇과 <보다>에서 전시를 하면서 이 책을 꾸몄다.
2022년 봄이 왔다. 그리고 우린 책을 만들었다.
이런 행복한 책짓기를 함께해준 김소라 선생과 열세 명의 작가가 너무 고맙다.
(비온후)